掀开书，才看到生活的池塘底部，除了污泥还有满卷荷花

畫話·畫字

冯杰 著

上

河南美术出版社
·郑州·

图书在版编目（CIP）数据

画话·画字. 上 / 冯杰著. — 郑州: 河南美术出版社, 2023.5
ISBN 978-7-5401-5954-2

Ⅰ. ①画… Ⅱ. ①冯… Ⅲ. ①中国画–综合集–中国–当代②散文集–中国–当代 Ⅳ. ①J222.7②I267

中国版本图书馆CIP数据核字(2022)第165891号

画话·画字　上

冯杰　著

出 版 人	王广照	
责任编辑	李　娟　张雪怡	
责任校对	王淑娟	
制　　作	杨慧芳	
出版发行	河南美术出版社	
地　　址	郑州市郑东新区祥盛街27号（450016）	
印　　刷	郑州新海岸电脑彩色制印有限公司	
开　　本	890mm×1240mm　1/32	
印　　张	6	
字　　数	100千字	
版　　次	2023年5月第1版	
印　　次	2023年5月第1次印刷	
书　　号	ISBN 978-7-5401-5954-2	
定　　价	88.00元（上下册）	

目录

保鲜效果集

不知火那知啥？
且吃妖怪。
——对一种水果的表述

丙申晚秋，友人蜀地旅游，捎来一袋子柑橘，拿出来展示。它们长相很是奇怪，凸顶，呈倒卵形，果皮黄橙色，果面庞粗糙。果不可貌相，它的好处是易剥皮，入口清甜化渣。问名字，来者都不知，说当地人都叫丑橘。我一向好奇，认为不知名字就是白吃，白吃近似白痴。

后来问到一个知识型吃货，知道这水果叫"不知火"，觉得名字来历不详，但起得好意思，不是不好意思。留有一些悬念待文字侦探。

屈原《橘颂》有"绿叶素荣，纷其可喜兮。曾枝剡棘，圆果抟兮。青黄杂糅，文章烂兮。精色内白，类任道兮"的美誉，但里面一直没有出现不知火，说明屈原到死没有吃过不知火。

列出以下两条：

一、一位农林专家说，最早由日本于 1972 年以杂交育成；2000

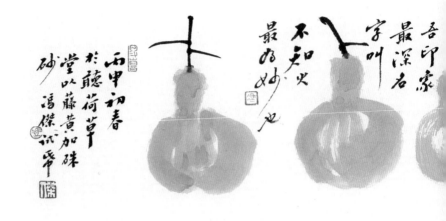

吾印家最深名字叫不知火最妙也

不知火 乙酉最妙也

西甲初春於聽荷草堂以藤黄加硃研 冯杰识于

年引入四川蒲江种植；其后重庆、云南、江西、湖南、浙江等地局部种植。四川地理和气候最优，不知火的品质以眉山为佳。眉山是苏东坡老家，老苏也没吃过不知火，有一年我倒去吃过东坡肉。

二、不知火，是日本的一种怪火，也是古代日本民间传说里的一种妖怪。不知火发生在距离海岸数千米之处，开始出现一至两片火光，称作"亲火"，左右又分别出现数片同样的火光，最终数百至数千片相同的火光横向并存，范围可达数千米。不知火在水面近处可看见，若有人靠近那火，不知火就移到远处。

不知火是龙神的灯火啊。

日本有人研究说是海市蜃楼的一种。不知火形成有以下条件：时间在年内海上温度上升最快，或因潮汐导致水位下降时，快速辐射冷却，经过特殊地形条件，将附近出港捕鱼船只上面的灯光折射到了海空，形成了不知火。

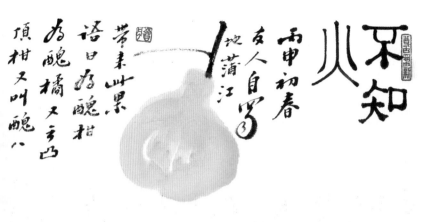

顶柑又叫丑八
为醜橘又丑凸
语曰为醜柑
带来此果
地蒲江
友人自室
雨申初春
火
不知

现代由于填海造陆，滩涂毁坏，加上都市普遍使用高度照明设备，海水污染等缘故，不知火这一奇特现象少见，就像在中国少见萤火虫一样。不知火在躲着走，来到中国适应后变为橘子的颜色。这真是个好名字。

是日本人研究培育的柑橘，自然留有东瀛的气息，故名"不知火"。我引申来说，在四川，在北中原，在此时手掌，我吃的是一种日本转化的"妖怪"。

此妖怪有皮，此妖怪多汁，下嘴润喉。挂在树上属于龙神的灯火。

保鲜效果集

吃柿子的方法

詩畫達話
話

完喜お
人完

但是
柿子
却很
完美也
丁酉秋
馮傑寫鄭

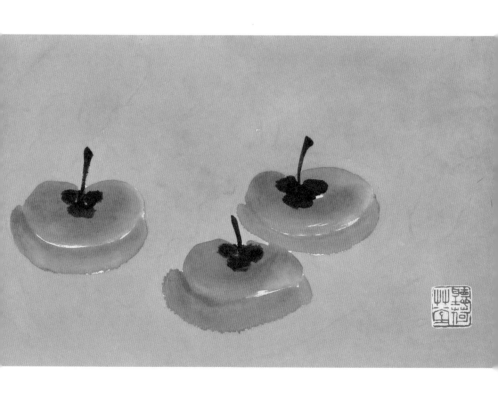

柿子有无数种吃法，

最好的一种是……

先捏软的。

地粮

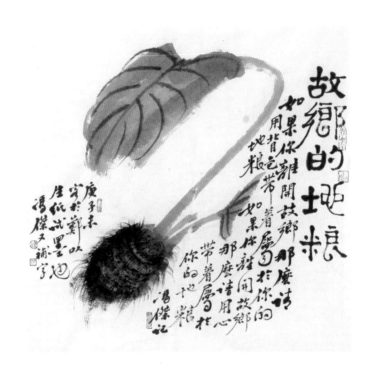

故乡的地粮

如果你离开故乡那么请
用背包带着属于你的
地粮

如果你离开故乡
那么请用心
带着属于
你的地粮

如果你要离开故乡，那么，请最好带上那些属于故乡的地粮。
你说现在都不种那些农作物了，那么，最好在心上带上地粮。

故乡芋语

菽水藜藿也 聚理在求明境之也 中原淇傑记

语出孔子礼记
啜菽饮水尽其欢

斯之谓孝岂曾平氏
小人物日常欢乐

说芋有味
得意语难言

庚子岁尾乃之辅句
时宇於 郑淇傑

只把土语和乡音，
在阳光里、月光里，
讲给故乡来听。

观
鱼
者
说

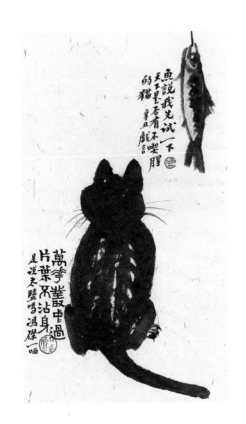

鱼說我先试一下
天下畢竟有不喽腥
的猫 辛丑 戲語

萬花叢中過
片葉不沾身
是說天臨唱馮傑
一晒

在道口街火神庙会，荷翁给我写一副对联，赞扬一个人清洁。
那对联是"万花丛中过，片叶不沾身"。

恰好，身边卫河里一条鱼听后，从水面露出来鱼嘴。它对我说：
"我很想试一下，世上是不是真有不吃鱼的猫。"

一个月之后，鱼对我说，果然天下有不吃腥的猫。

对应

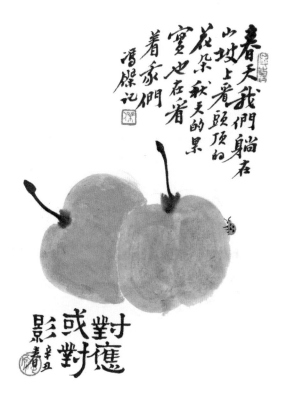

春天我們躺在
山坡上看頭頂的
花朵秋天的果
實也在看
着我們
滑稽記

對應
或對
影着

那一年春天，我们躺在山坡上，看满山苹果花开放。
那一时刻，时间对岸里秋天的果实，也在看着我们。

红胡子

中国芋头品种有100多种。我后来在南方见到的芋头，宽肥如箔，虎虎生威，风一吹，像长了一亩一亩的绿老虎。这让少见多怪的我都不好意思画下来了。

芋头肉有白色、米白色及紫灰色，翠绿的叶子到齐白石那里不由自主地变成黑色，芋头块茎有粉红色或褐色的纹理。

我知道芋头有"母芋"，分球形、卵形、椭圆形或块状。小的球茎称为"子芋"，再从子芋发生"孙芋"，在适宜条件下，可形成曾孙或玄孙芋等。

我家院子里种的芋头个子小，核桃一样大小，收获后母亲舍不得扔掉，洗净要备用。一颗一颗长满红胡子，一身红胡子的芋头。

至今还能想起母亲把芋头煮好，放在白盘子里，桌子上还有一碟白砂糖。

母亲坐在厨房，等我们回家。

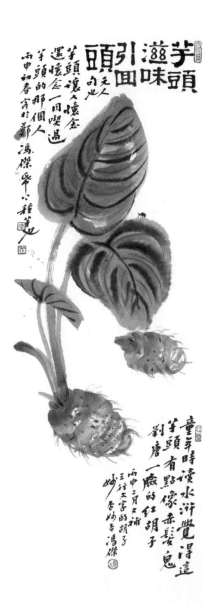

芋頭滋味引回頭

芋頭讓人懷念
選懷念一同喫過
芋頭的那個人
丙申初春守於鄞
馮傑畫於小稚草堂

童年時讀水滸覺得這
芋頭有點像赤髮鬼
劉唐一臉的紅胡子
丙申三月王補
三行文字的胡子
妙處妙在馮傑

借葫芦

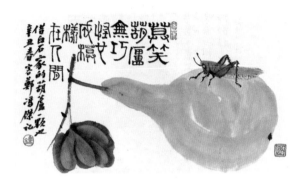

村里有借瓢使用的，没有借葫芦的。

葫芦一般当菜蔬，可以送人吃。而瓢是日常生活工具，能借能还，菜吃到肚里是没法还的。

齐白石的葫芦可以借，因为他本来就是借吴昌硕的葫芦。他的弟子都是靠借师傅的葫芦来谋生。一颗一颗，成了"机械葫芦"，葫芦抄袭葫芦。世上所谓"齐派弟子"，有个规律，那年代大凡听过齐先生在美术班讲课的，无论时间长短；在小胡同里看到齐白石走过的背影的，日后都可以号称"齐白石弟子"。到后来齐白石弟子越来越多，比他笔下游动的虾米都多。这形势也好！

下品，是借齐白石的葫芦籽点种。

中品，是借齐白石的弥漫气息。

上品，是借齐白石的一丝游魂儿。

三个绿盘子
——论诗外功夫

我认识的唯一卖瓜人受到城管刺激,改行了,要招收诗人,征集一首《请举起西瓜秧一样的手臂》。我说老熊有一年写过同类题材。卖瓜人说,我这是写植物诗。

他给来访者端上一盘西瓜,说,先吃。然后,问这是几个绿盘子。

被问者最后大多反问回来。因为眼睛里只看到一个绿盘子。

西瓜说,你把我的两片西瓜皮忘掉了,那是我的衣服。卖瓜者说,你只能去卖瓷器,不适合当诗人。诗人说,你一个瓜贩也配招收诗人?诗人从来不是培训出来的。

多少年过去了。世上卖瓜者还在卖瓜,诗人还在写诗,西瓜还在西瓜地里。

柿子功夫

南宋画家牧溪是我喜欢的画家，有《六柿图》。他以墨色表现出柿子的空间层次，简逸、透明。

六个柿子的空间辽阔，我竟然看到柿子的距离如此悠远，可以放童年的一线风筝，空白处留下巨大空间。柿子比人要时间悠久，人死了，柿子还在。

那天荷翁端着烟斗，专门给我说《六柿图》，像说评书。

他说，牧溪的柿子处理得富有禅宗意味，单纯圆满又不失空灵，牧溪以柿子为佛法，阐释了空阔明净。柿子有聚有散，错落不凌乱，简约不疏野，朴拙淡泊，禅意盎然。

听到他在胡扯，我心里有数了，我说，你看看我这信封上的四颗柿子。

提鲜

我问一位大厨师，饭做得好吃主要靠啥秘诀？就说一条。

他想想说，靠"提鲜"。

怕我不清楚，又具体说。譬如我的汤好喝，那不是清汤寡水，那是三斤老母鸡汤最后熬到一斤，主要是提鲜。

这话题让我有了一次现批现卖的机会。近似"文学借代"。

两天后，我主持开一个作家培训班，最后有一个互相提问环节。我随机应变能力差，下面诸多作者开始起义了。

我对一位青年作家说：报告文学最不好写，弄不好就写成先进事迹汇报材料。

他以求教的口气问，冯老师，你说应该咋写？

我说，作家要独具一格，要像厨师一样，一定要会提鲜。

下面的人笑了，起哄说，现在都用卡，直接打到卡上，谁还提现？不再提现了。

未必不是健身歌

吃狗肉也吃萝卜，

沾点荤也尝点素。

喜睡觉从不散步，

过马路不会查数。

临睡前喝一杯醋，

看来真的是糊涂。

文当如菘

若呈现菘的原色，口语该叫大白菜。

白菜的原味其他菜蔬代替不了。成捆的大白菜多，成捆的"大白菜散文家"则少。写散文兑料容易，多加十三香即可；清汤则不好熬制。中国三大厨师之乡为西安蓝田、广东顺德、河南长垣。我周围的厨师对我道过秘诀："戏子的腔，厨子的汤。"清汤不好熬，大白菜散文不好写。

老子教导我们说："五色令人目盲，五音令人耳聋，五味令人口爽。"后来《淮南子》也跟着起哄："五味乱口，使口爽伤。"但是，说归说，大家照样喜欢五色迷乱，喜欢眼瞎，喜欢耳聋，喜欢露脐。偏不去喝汤。

面对窘况，你也得支锅熬汤。散文家必须去熬，大白菜追随者都要熬汤。世界不喝，自己喝。

如菘者的散文家计有梁实秋、汪曾祺、何频、王祥夫。近年我还结识一小菘，叫胡竹峰。他们的散文有菘的味道。

鲜凉的世界

一个新鲜、清凉的世界，

就是阅读一部好书的感觉。

我至今还在寻找这样的文字。

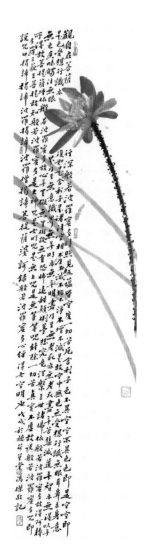

《心经》是一枝莲花

《心经》就是一枝莲花。

你想如何开，如何落，花开大小，花开花落，全靠你自己掌握。

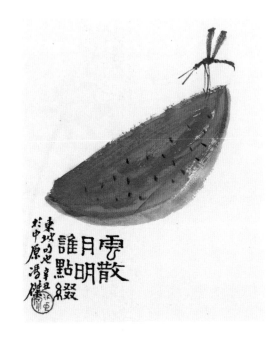

在里在外

——论作家的嘴

荷翁说，作家不能团结，一团结就一团和气，彼此哈哈哈哈，拍胸打肩的。结果是文章写得闲适舒服，如苦斋老人吃茶。

我问咋办？

荷翁说，作家就得像一群乌眼鸡一样，要咬，要斗。除了在笔下耍小聪明，还要耍小心眼，男的羽毛乱飞，女的胭脂四溅。

荷翁最后说，最好像鲁迅那样八面威风。

我说，这不好做到，我都模仿好几年，还装得不像。

草木和虫豸集

且聽綠
裏芭蕉
丁酉初
聽蕉草堂馮傑

蝉和禅

——作家和一大堆『知道』以及知道里的清音

有常识者不一定是作家，但好作家先得是一位常识拥有者。

作家光"知了"不行，在这些"知道"里，还要发出自己独特的清音，让人听出来是"蝉"，还是"禅"。

故乡歌手

它在独唱，

它自在领唱，

它们最后在合唱。

那是故乡大地上的另一场绿色的大雨啊。

风的方向

看波斯诗人鲁拜集一句来如流水兮逝如风又足叶一译为入世如风不吹不知向何方出世如水不沟不泳不知流向何处壬寅初春冯杰

风的方向，是炊烟的方向。

风的方向，是鸟叫的方向。

风的方向，是回家的方向。

风的方向，是乡愁的方向。

国际服装节

她们穿着一匹雪豹在行走，她们穿着一匹猞猁在行走。她们穿着无数匹雪豹和猞猁在行走。在交替的形式里，还可以替羽毛飞翔，上升或沉落。

她们披着雪豹或猞猁的魂魄。

红地毯上铺就三米高的目光。这里可以随时使用口红和香水，可以随时改变四季色彩。转身的瞬间，是在讲述一条河流上游的故事和两岸的传说。

她们穿着一条丰沛的河流，穿着多层次的雪域，她们甚至穿着那些"哭泣"在行走着。她们从它们模糊的泪水河流里穿过，从它们的一大片颤抖觳觫里面穿过。

在交叉的闪光灯里，在 T 台上河流汇集，她们不愿意脱掉外面的一层雪域。那样，高潮里的赞叹像融化的冰板一样，会忽然塌落下来，由火硝和弹药的气息组成的潮。

花忆

春节时代有（手春节前单位发了一小盆水仙花 我心翼翼端回家放在母亲的案台上 觉得那花现在还在开 庚子晚秋京都 冯杰记梦）

一如大平生 庚子 冯杰

多年前，在小县城里，有一年春节来临，单位一人发了一小盆水仙花。

我不想一人看花，就端回家去，放在母亲的窗台上。那年母亲还在。

花开了。

觉得那花现在还在开着。

看世界

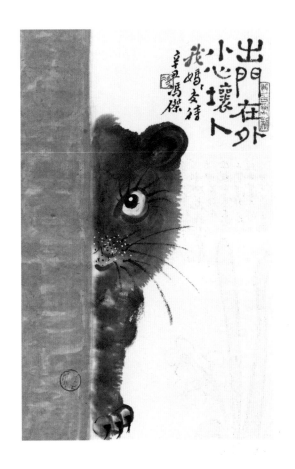

出門在外
小心壞卜
我娟友待
辛巳馮傑

你用敌视世界的眼光看待世界，世界就给你四处树敌。

你栽种鲜花，迎来的都是春风。

两把扇子（二题）

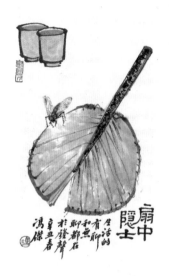

扇中隐士

生活的有聊和无聊，都在于发声。

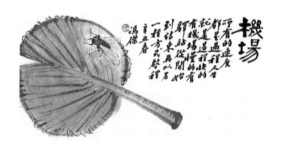

机场定义

所有的速度都是过程。人生就是个过程，
无非走走停停。

快的有现代机场，慢的有古典驿站。

从开始到结束，再以另一种方式启程。

另一条路

你的路宽，我不走；
我只喜欢自己的路，窄窄一条细路。

梅花和银河

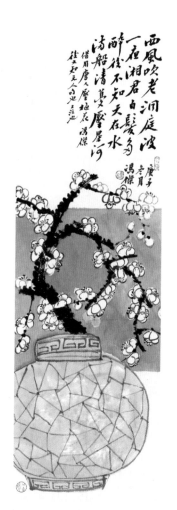

西风吹老洞庭波
一夜湘君白髮多
醉後不知天在水
滿船清夢壓星河

借用唐人《题地花》

庚子
冬月
冯杰
冯杰
赵子和元人的闲言碎语

一银河的梅花，

都一一汇集在自己的案头之上，

邀你来观河。

蓬松的油菜棵

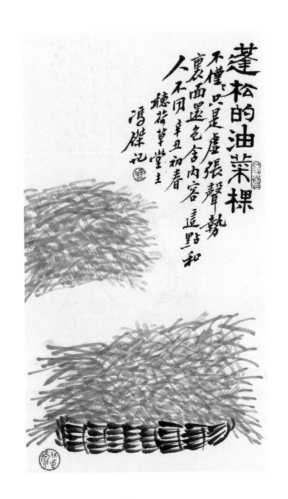

蓬松的油菜棵

不僅只是虛張聲勢
裏面還是色含内容 這點和
人不同 辛丑初春
聽荷草堂主
馮傑記

北中原油菜田收割了，有绿有黄，再由绿变黄。

油菜棵子显得蓬松，高高垒在那里。它们不仅
仅只是虚张声势，油菜壳里面包含有精亮的内容。

这一点和人不同。

欠诗？不欠

在炎热的夏天，我画你的冷，

所以说，不欠！

在意象里，我们扯平了。

青铜器

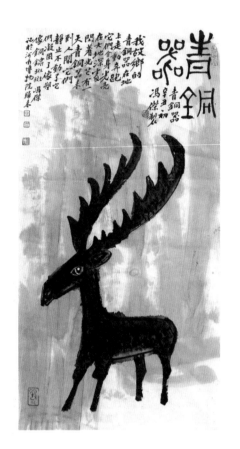

故乡的青铜器在地下走动，奔跑。

它们全身光亮，在大地里闪着光芒。

有一天，青铜器来到人间了，它们才静止不动。像凝固的雕塑，才有了全身的铜锈斑斑。

让作家简练的一种方法

蜂巢
雖小日後卻大那裡
有一個偌大世界 庚子冯杰

　　在南太行山小住，见到山楂树上有一个蜂巢，足球般大小，棚在枝丫上面。

　　开始以为是山楂树上结椰子了。

　　一位山民告诉我，他们当地叫"葫芦蜂"，厉害，是能蜇死人的。因为是开一个文学会，我就有一点启发，会上发言就一本正经。说，要想让一位作家简练，必须在他创作的书房里高挂一个蜂巢。

　　头皮发凉。这样写作就不啰唆了。

四面

四面的风景，我只坐于其中一面。

一面留与荷花，一面留与风。

最好的那一面，留与你。

天丝

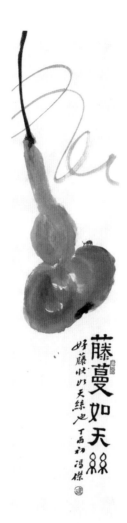

藤蔓如天丝

好藤状似天丝也
丁酉初夏冯杰

它柔韧的天线在蔓延，它们连着天上，葫芦里面，才有装满一立方、一立方的天籁之声。

草木和虫豸集

39

桐叶和声音

倪瓒性情清高孤傲，个性迂癖，不事俗务，一生没做过官。

我看明人《云林遗事》，里面说，倪瓒有一次留客住宿，夜里，听到客人几声咳嗽，自己先睡不着了。次日一早，马上命仆人仔细寻觅，看看有无痰迹。仆人找不到，干脆说没有，痰都吐在窗外梧桐树叶上，本想解脱了之，不料引发倪瓒更上层楼，赶紧叫把桐叶剪下，丢在离家很远的地方。

也许客人压根没有吐痰，或者想吐，一想到主人洁癖，又咽了下去。

我觉得客人比倪瓒更雅。

听另一说。

话说吴王张士诚之弟张士信，一次差人拿了上好的画绢，携带金钱，前请倪瓒作画。倪瓒不买权威们的账，撕绢，退钱。

后来，有一天倪瓒泛舟太湖，正遇到张士信，倪瓒被乱棍痛打了一顿，砰砰啪啪声里，倪瓒咬牙，噤口不出一声。事后，有人问他为何不喊？倪瓒答："一出声便俗。"

声音比痰更难吐出来。

倪瓒一生没有做过官，好在他一生没有做过官。假如他做官了，那他是不是还吐痰还发声？还是这样子？

或者像我很俗气地编排这个故事。

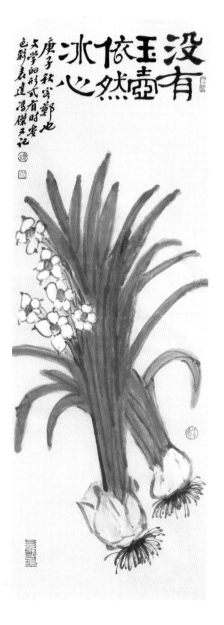

樱桃不好寄

前有文人戏说，说唐代诗僧贯休以诗投钱镠，中有"满堂花醉三千客，一剑霜寒十四州"之句。钱镠见诗，叫手下对他传话说：诗是好的，若改"十四州"为"四十州"，则愿相见。贯休听后叫板："州亦难添，诗亦难改。闲云野鹤，何天而不可飞？"拒绝钱镠要求，飘然离开杭州，去了蜀中。

要是我，只要给钱，加上四百州亦可。上北下南，再免费送上一张世界地图。

诗的无理之妙到了大军阀那里同样不讲道理。

说《石林避暑录话里》记载，武夫偏爱风雅，史思明也好作诗，曾作《樱桃诗》。诗曰："樱桃一篮子，半青一半黄。一半寄怀王，一半寄周贽。"

下面有唐朝作家协会的文人建议，若把"一半寄周贽"与"一半寄怀王"换下位置则和韵。史思明大怒："是使周贽来压制我儿啊。"

寄的方法不同，诗人不好当也。

意深象夫
神行語外
清人語也 丙申 馮深

小确幸
——土狗的道白

小确幸

地下的土狗远离地上的土狗便有小确幸的感觉了 辛丑初春 中原冯骥记

　　草狗在乡下叫"土狗"，要和洋狗拉开距离。学者叫"中华土狗"，我们叫"柴狗"。

　　蝼蛄竟然也叫土狗，听起来够夸张吓人。最早命名者一定是位近视眼。远看，蝼蛄形状像卧着的狗；近看，蝼蛄形状还像卧着的狗。

　　地下的土狗远离地上的土狗，开始在地下穿行。新注释叫"返土归真"。

　　那里，散发着泥土气息。是它的世界，有它的开心之处。

　　也许，它有"小确幸"的感觉。

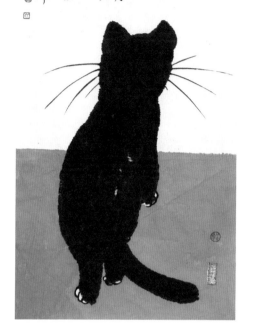

在月夜

我歌月徘徊
舞影零乱
庚子秋
写于郑
冯杰

月光曲

城市里早已没有月光了。

月光都被城里人吃下去了。

知味

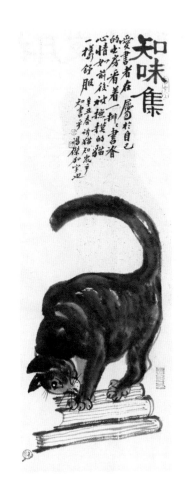

知味集

爱书者在属于自己的书房看着一排书脊心情如前後被抚摸的猫一样舒服

辛丑春请猫如意乎知書乎湯煒如宝也

喜欢书的人，在书房里看着一排排书脊，大有一只猫被前后抚摸时的舒服心情。

因此，为了书，首先得去买房，其次买一只猫。

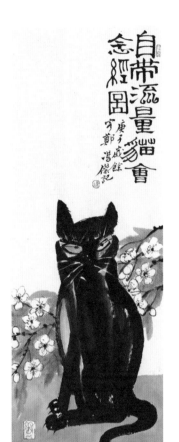

自带流量图

一台自动取暖机，

在冬天走动。

身上，

带着属于自己的火花。

草木心声图

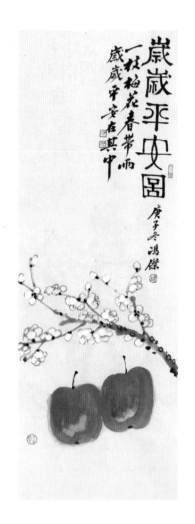

岁岁平安图
一枝梅花春带雨
岁岁平安在其中
庚子冬 冯杰

草木的愿望是：

四季葳蕤、茂盛，

万物相处，和谐有序。

鳞羽入篓集

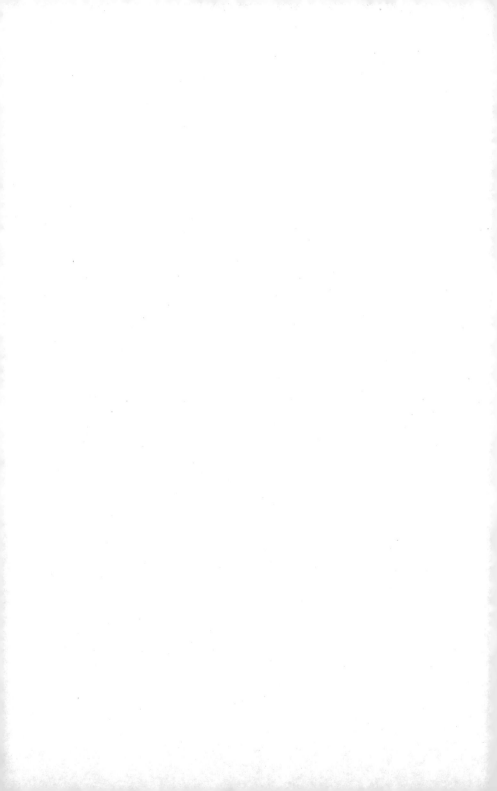

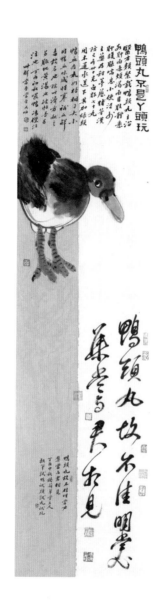

世界上最好的缠丝蛋

先有王献之的《鸭头丸帖》，然后才有我下的缠丝蛋。

卖点一定是：

你要找到历史典故，然后，化学变化。

在北方的交通地图上，像德州扒鸡比德州市有名一样，道口烧鸡也比道口镇有名。

现在交通方便，四通八达，有到各地的专车，开有道口烧鸡快递，速度甚至比"朝发夕至"还快。道口烧鸡从道口镇发车，俩小时到省会郑州，上桌，开撕，酒桌上马上出现一道菜。

门口有一家道口烧鸡专卖店，老板竟不是滑县人，专卖鸡发了大财。知道我是画家，他自称懂文化，让我画一只鸡，要精装后挂在大厅壮威。我说我的鸡比你的贵，他说我用烧鸡换，给你办一张烧鸡卡。我说你最好拿现钱，这样双方都有成就感。

我表哥孙明礼不以为然，他自称是一位烧鸡研究者。说，你在郑州吃的不对，道口烧鸡一出道口镇风水就丢失了，口感不对，不好吃了，下嘴根本不是那个味。

我问那咋吃？

最好的道口烧鸡必须在道口镇煮烧鸡锅前吃，地气重；次之是在道口镇吃，满镇飘香；再次在滑县辖区内吃；最"不揭底"是在滑县相邻的长垣、浚县、延津、濮阳搭边处吃。这还要根据风向。

北中原人幽默，我听后很是开心。心想，老孙，你可以当道口烧鸡代言人了，最"不揭底"是到北京跟郭德纲说相声。

驚恐的事情

母鷄説當前驚恐的事情並不是公鷄的好色而是眼中的小蟲子

庚子初秋看田園景致此歸獨自一記時客於鄭馮傑一哂

遗忘

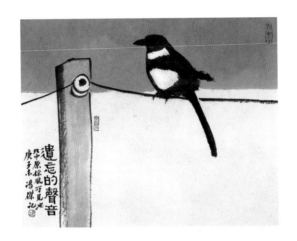

那些高高飘起来的声音，
都被村庄、道路、行人遗忘掉了，
只有我在静静聆听。
里面，却没有声音。

拴马桩

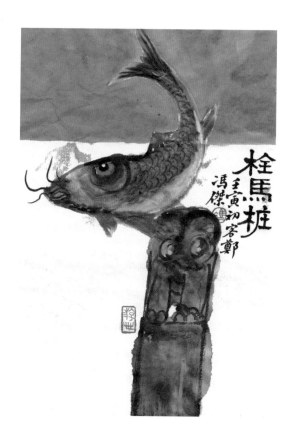

你在远处，看到黄河的波浪。

你走到近处，看到黄河的皮肤。

我看到了，

看到了黄河的骨头。

春潮急

开始出发了。

携带着故乡的杏花、桃花、梨花、海棠花，开始出发。

携带着两岸蒲公英花、荠菜花和柳枝萌发的绿意出发。

携带着油菜田里的黄昏和早晨，还有一方红头巾染得发烫的影子出发。

学习后的午餐

刚开始的时候，我的喉咙里卡着一根鱼刺。

后来，卡着一条偈语；

再后来，卡着一条胖大的和尚。

一条禅杖在大声吆喝，赶快吐出来，吐出喉咙里面那一位鲁智深。

鳞羽入篓集

57

故园

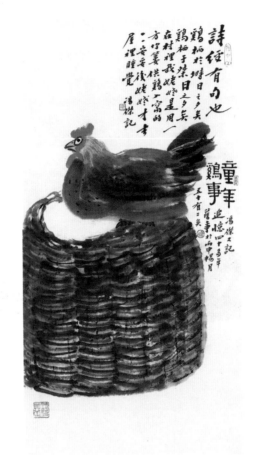

万法归一，

就是说一到黄昏你得入窝。

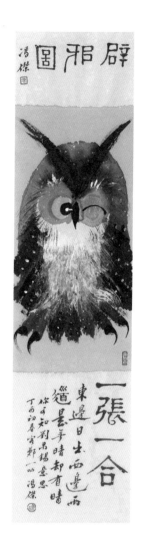

翻白眼

黑夜给我一双黑色的眼睛，
但是，我用它来翻白眼。

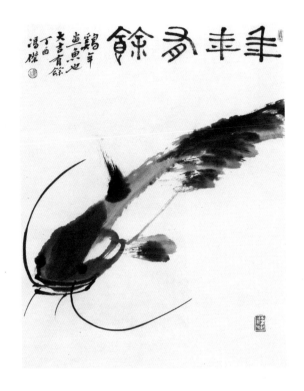

滑腻的条件

它为什么如此滑腻?

因为是在水里，有水的背景。

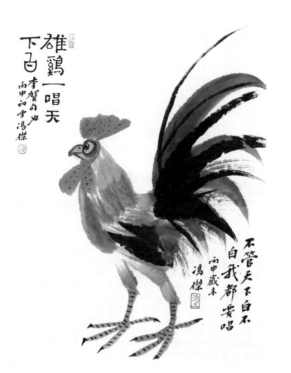

雄鸡一唱天下白

李贺句也

丙申初雪冯杰

不管天下白不

白我都要唱

丙申岁末

冯杰

啼声，啼声。

红色的啼声，白色的啼声，蓝色的啼声。

我们竭尽全力，一同去把暗夜洗亮。

退缩

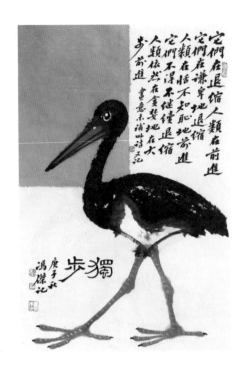

它们在退缩，人类在前进。

它们在谦卑地退缩，人类在大踏步地前进。

它们不得不继续退缩，人类在恬不知耻地前进。

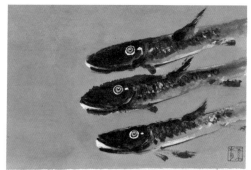

心语

鱼可说，柿可说。语可说，事可说。

这都是境界。

先人向往"事无不可对人语"之境，

可惜，当下许多言、许多事拿不到桌面上。

那你只好看看画吧。

细微语

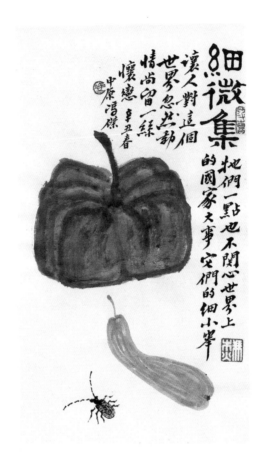

它们同样在这个世界上，它们一点也不关心这个世界上的大事。
它们的细小举动，让人对这个世界，才忽然尚存一丝留恋。

夕阳里

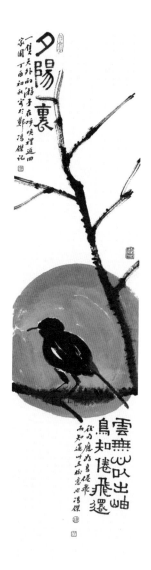

故乡的一方夕阳，是最温暖的家园。

那里，卧着口语和方言。

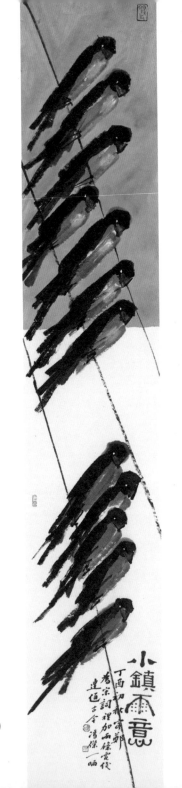

雨
意

每一只燕子的背上，羽毛张开，
都携带着一场小小的风暴。

牛哞聒噪集

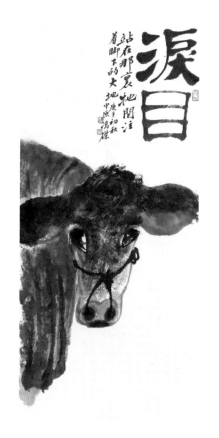

牛眼温润

泪目

站在那裏地凝注
着脚下的大地
庚辰初秋
中原俱祥

我姥姥说，人在牛眼里影子是大的。
牛眼睛里装着大风、田野、民歌以及中原四季流动的风景。

拔河

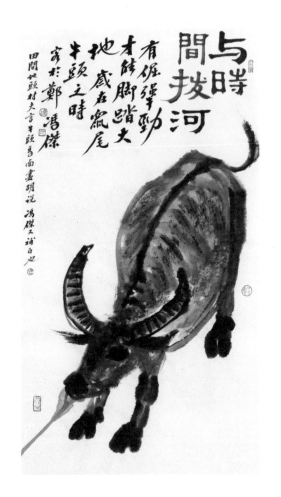

与时
间拔河

有倔强劲
才能脚踏大
地感在鼠尾
牛颈之时
辛於
郑浩杰

田間地頭村夫言牛題
為畫面畫明说
冯傑之補白也

和主人较劲，最后会失败成一张牛皮。

短暂的时刻

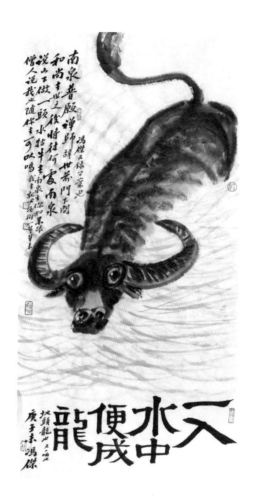

尽管一生，一年，一日，都在劳作，我还是珍惜这短暂的时刻。

这是"牛生"里的诗意。

不同的太阳

不同的太阳

老牛明知夕阳短，

不须扬鞭自奋蹄

我省到却是

初升的太阳

正需要面对

若要奋蹄

庚子初冬于中原 冯杰

"老牛明知夕阳短，不须扬鞭也奋蹄。"诗人说的是老牛和后面的鞭子。

小牛犊看到初升的太阳，有站起来勃发的兴奋，说马上就要奋蹄前行。

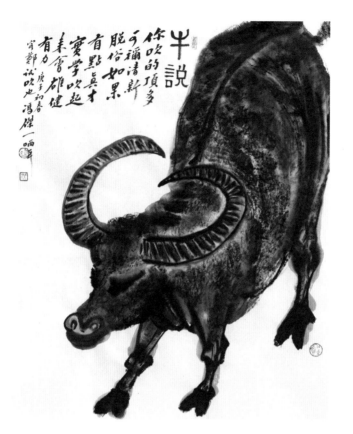

牛說

你吹的頂多
可稱清新
脫俗如果
有點真才
實學吹起
來雷雄健
有力

庚子初春
寫鄭諶吹也
馮傑一哂

教你如何吹牛。

如果你没有真才实学，吹时顶多达到清新脱俗。

关键要有实力，这样才能吹得雄起，从而达到积健为雄。

负
重
图

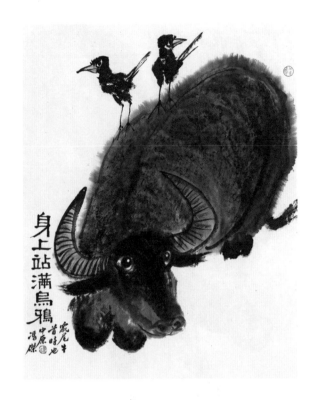

身上站满乌鸦

在我的负重里，

有一年四季，

还有身上站满的乌鸦的重量。

劳动家

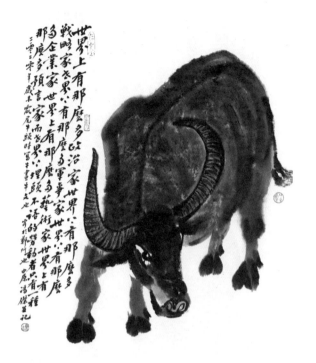

世界上有那么多政治家世界上有那么多战略家世界上有那么多军事家世界上有那么多企业家世界上有那么多预言家世界上有那么多艺术家世界上有那么多作家而世界上理头不语的劳动者只有一种三零一一年岁末牛朗时冒昧书牛之志守仁郑州也农治傑壬记

世界上不乏演说家，世界上不乏艺术家，世界上不乏魔术师，世界上不乏战略家，世界上不乏画家，世界上不乏作家，世界上不乏军事家，世界上不乏旅行家，世界上不乏科学家，世界上不乏企业家。

但是，从来没有"劳动家"一说。

鞠躬尽瘁图

牛在大地上走了一辈子，最后，终于走到了锅边。

它对主人说，你把缰绳拿走吧。

需要宽博

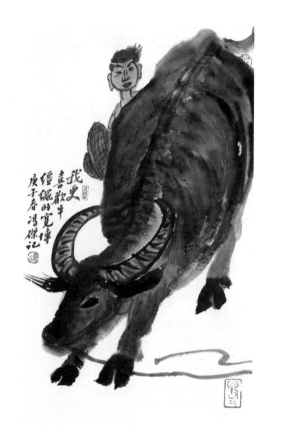

我更喜欢牛
缰绳的宽博
庚子春 冯碟记

牛说，我最喜欢牧童高兴时，那一条牛缰绳的宽博，
就像故乡一条温暖的河流。

牛行头

一位画了一辈子牛的画家对我说：画牛贵在牛角。

就形式感官而言，北中原的黄牛不入画，入画的只有南方稻田里的水牛。牛角巨大弯曲，大牛角最易入画，画家画牛多画水牛。李可染画了一辈子水牛。

我想到画牛之外，一个人仅靠实力不行，有时也需要一副好行头。

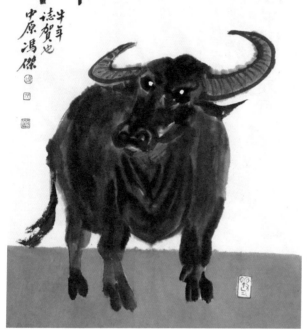

去年不牛，今年一定要牛。

多干牛事，还要少说牛话。

牛头的系法

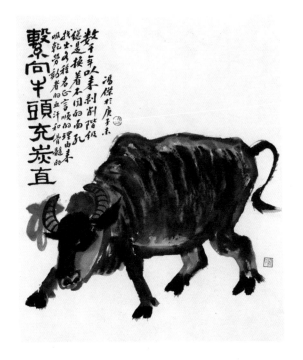

在白居易前后，历代的牛主人都要出现。

他们总会给牛头上面系不同的样式。

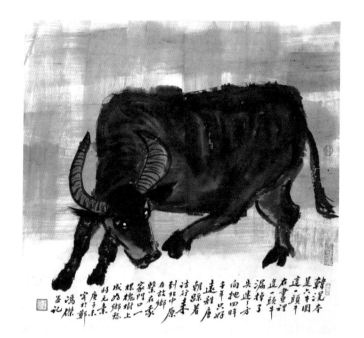

牛的逃离

这是从韩滉《五牛图》里出走的一头。

它踩着泥土来到北中原乡下，系在我家门口一棵槐树上。以后远离皇宫三希堂，成为艺术家描摹乡愁的一部分。

乌鸦、牛和隐形的老虎

有胆量你
去摸老虎的屁股
庚午秋三和湖瞭

乌鸦对大家说，我也敢摸牛屁股、摸牛尾巴、摸牛蛋啦。

牛说，你欺负老实者，有胆量你去摸老虎屁股。

老虎说，哪有老虎？我早就让泡酒喝下去了，连虎骨都是假的，
多用牛骨。

牛说，刻不上甲骨文的牛骨都是假的，有假文字和假文章。

十二金钗图新注

　　墙上有一本 2018 年挂历，内容是改琦画"十二金钗图"，木刻版十二金钗，是河南文艺出版社赠送的。一本挂历竟能挂两年，不免有点小荒唐。日子都是一一从挂历上流失掉的。清理时我把挂历丢到垃圾桶里了，后来想了想，重新去捡回来。觉得上面能掺和一些东西，不要辜负了改琦，要勇于接下前朝画家同行剩下的余活儿。

　　一时，翻墙跳到大观园里了。

　　我知道，写这样的文字违规，是会被贾政乱棒打出大观园的。

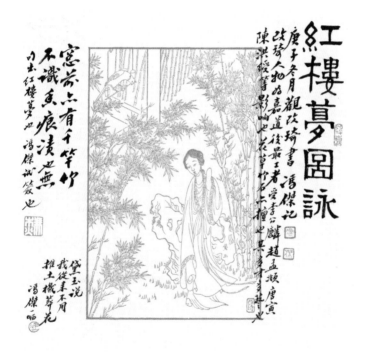

红樓夢圖詠

庚子冬月觀改琦書冯傑記

改琦人物為嘉道後最上者受李公麟趙孟頫唐寅陳洪綬等影响也花草竹石檀也其另一种也

窗前亦有千竿竹

不識真痕漬也無

以出红樓夢也 冯傑試簽也

黛玉説
我從未不用
推土機葬花

冯傑晒

黛玉说，我从来都不用推土机葬花。

群
主

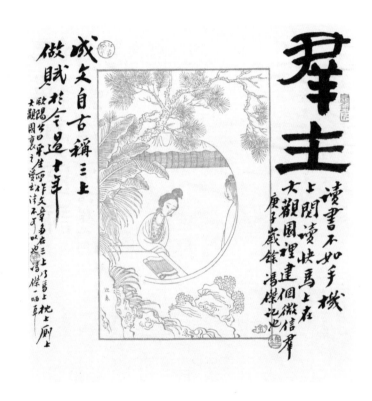

做賦於今過十年
成文自古稱三上
大觀園裏之讀書豈不可以也習傑一唔耳
歐陽公日平生所作文章多在三上乃馬上枕上廁上
庚子歲餘湣傑記也
讀書不如手機
上閱讀快馬上在
大觀園裡建個微信群

迎春说，如今看信息不如手机上来得快，马上在大观园建个微信群。

据反馈来的消息说，现代青年人没有流量就无法正常生活。
宝钗说，我有最大的流量。

故園東望路漫漫，雙袖龍鐘淚不乾
馬上相逢無紙筆，憑君傳語報平安

红楼人语马骡骡們在哪裡 冯傑

岑参的手机以及大观园裡的故事 冯傑又補畫

微信

微信時代 庚子冬冯傑記

关于岑参的手机及大观园的故事。

探春说，以后，不会再有"马上相逢无纸笔，凭君传语报平安"的句子啦。

在大观园里能画出《长江万里图》吗？

所以说你们一定要扎根人民，深入生活。

惜春说，你少来这一套，我也看过《追忆似水年华》和《尤利西斯》。

空杯子人生

空杯子人生

渴僧又注

一個人的看字
一個人的說話
一個人的喫飯
一個人的飲茶
偶爾也要看一眼窗外的梅花
庚子 渴僧

一杯為品
三杯為飲
既是解渴的
蠢物三杯便是飲牛飲騾了
妙玉論茶也

一个人看字，一个人说话，一个人吃饭，一个人饮茶。

偶尔，也要看一眼窗外的梅花。

一杯为品，二杯为解渴，三杯便是饮牛饮骡了。

————妙玉的饮茶宣言

一国领袖不好当，一省领袖不好当，一县领袖不好当，大观园领袖同样也不好当。

兴儿说："嘴甜心苦，两面三刀，上头笑着，脚底下就使绊子。明是一盆火，暗是一把刀，她都占全了。"

多麼藍的天呵走過去
你就會融化似的在藍天裏
錄少年時親日本電影追捕臺詞 庚子夏 馮驥才

秦可卿
一天要
換四五
遍衣服
又注 馮驥才

"多么蓝的天呵，走过去你就会融化在蓝天里。"

我忽然记得少年时代看日本电影《追捕》里的这一句台词。

"秦可卿一天要换四五遍衣服。"书里有一句。

不能写日记，不能开微博，又不能玩手机。

寂寞是海。

面对一道厚厚的红墙，元春如是说。

史湘云海棠春睡

好烧酒喝上三五碗，烤鹿肉吃上三五斤。

写诗从来是一项力气活。

工作之余，可兼任大观园诗歌学会会长。

若晚生时日，会和胡适一道，加入"五四"白话文运动。

李纨自号"稻香老农"也。

巧姐

大觀園裡最後的小姐

巧姐之幸不啻新生

庚子末的改琦畫加字也 渴驥注

大觀裡也
有知識青年
上山下鄉
渴驥
戲注也

大观园里最后的小姐。

巧姐之幸，不啻新生。

大观园里，也有知识青年上山下乡。

文艺牵扯集

仿白石的影子
影子在水中一如水上的
回声 辛丑春
中原冯杰记

文艺大家都有属于自己的影子，巨大的阴影。后人难以脱掉。

譬如湖南作家难以脱掉沈从文的影子，东北作家难以跨越萧红的影子。

艺术上齐白石更是带着一团巨大阴影，黑荷叶一样的阴影，淋漓地覆盖着画坛，或密不透风。所谓的齐派、齐白石弟子都在这团阴影里转圈，都在卖力地拾齐大爷的牙慧。砚边游动着美术蝌蚪。

我在拾荷花的牙慧。

散
文
家
秘
而
不
宣
的
三
件
宝
器

一次散文"传销"会上，弟子们让我放开讲。我就说一位好的散文家案头不必庞杂，只要备三件从文宝器。

众人一时来了兴趣。

一个是照妖镜，不时拿出，映照一下现实。一个是调色板，调出属于自己的那一种色彩，免得与鲁迅和张爱玲穿同一款衣服，撞色。一个是夜壶，写不出佳句，不能神思如涌时要拿出来闻一下，一定要发去自己的气味，哪怕骚气，也要骚韵不同。

诸位沉思片刻，鸦雀无声。有一位弟子便问我，老师，你案头三件齐全否？

我还是第一次碰到求知有心人。必须脱身。我说我不是散文家，我是诗人，我案头只放一柄烟斗，仅仅满足一下口瘾而已。

众惊，还要口瘾？

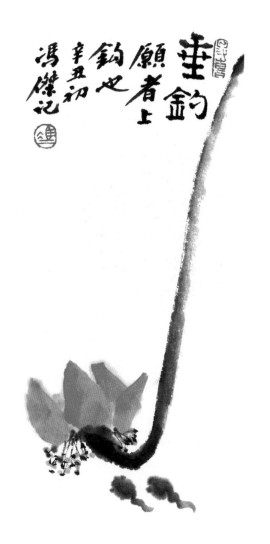

垂钓图

垂釣
願者上
鈎也
辛丑初
馮傑記

这是自然的垂钓，没有心机。

不像姜太公那副鱼钩子，上面悬挂着三十六计。

散文家、画家、荷花的三段对白

那一枝荷花有心情，对某一位姓冯的画家道："你且听我说，画境最重要。"

画家应道："对，就是画茎。"

"不是茎，不是枝，不是花，不是叶，不是莲子，也不是造型。不是色，是空，是空。你要画就画从荷塘上空消逝的风。"

姓冯的散文家对姓冯的画家说："别听！这根本不像荷花言。"

当许多散文家都在装鲤鱼的时候

当许多散文家都在装鲤鱼的时候，你要写大海里的另一条鱼——那末名之鱼。

必当以你之名。

散文选材大体也是这样，钓自己的鱼。

贵在闭嘴

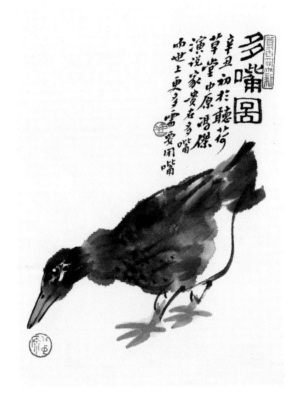

多嘴图

辛丑初於聽荷
草堂中原鴻傑
演說家貴在多嘴
而世上更多嘴要用嘴

世界上到处听到多嘴，而世界更需要看到闭嘴。

想到烤鸭师傅常说的一句：我需要鸭子腿而不是鸭子嘴。

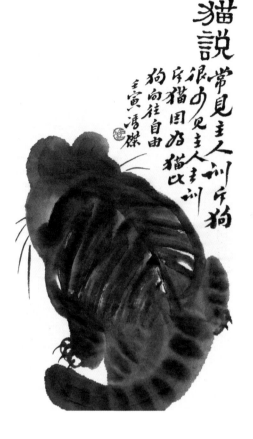

猫说　常见主人刈乒狗
很少见主人刈乒猫
乒猫困的猫以
狗向往自由
壬寅清燦

猫的胡须上沾染消息

　　小时候老师教导要描写准确，一定要写老鼠就写老鼠，写猫就写猫。

　　这不失真，但我觉得不是唯一，不是有趣的写法。

　　散文是猫的胡须上沾染的消息。它要隐约。

　　把写不出来的远方的老鼠，粘在猫的胡子上，以猫的面孔来表达。

如何划分散文

流行县改市那一年，我趁机在纸上把散文划分为三种：

其一曰水文。

其二曰盐文。

其三曰糖文。

一种散文是把水溶于水，最是难写，非大境者不为；一种散文是加盐，怒发冲冠，句句青面獠牙，舍我其谁；一种散文是加糖，多数人喜欢喝此类"散文饮"。

最后一种市场行情最好。其读者广泛，其作者包括都老大不小了，白发皱纹如吾还在，不知疲倦的熬鸡汤者。

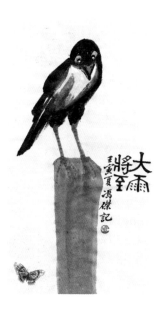

散文出门前的化妆

一篇散文要出门了。登场前必须化妆。

眉毛上要挂上一串成语，9.9的成色。唇膏几近无色，接近白描，忌用。口红要亮色，要猩红，要尖锐，要撞击。胸花上要不别上几行策兰的诗句，简直不好意思出门见人。头发要梳理成不加标点的西式长句子，至少五百字才断一句，不要歇气，要反复环绕环绕，绕梁三日太短，绕六日吧，让人迷惑迷路。不妨要一些相当于万历十五年的背景。

散文的坤包里要装一点精致的乡愁，环保理念，城市乡村对比，家园，草木。临出门前，一定喝一杯有关人生意义的鸡汤，不然到半晌会心灵喊渴。

一个化妆的散文在行走。那天，竟和我撞了个满怀，水乳交融。

你如果信这话就上当了。

散文的防疫

鼠年存照

剛看到豬尾巴的時候我就開始戴罩了　庚子正月穿鄭　馮傑

　　有的散文得了狂犬病。句子鬃毛耸立，都在咬人；段落咸得苦口，都在腌赞人。

　　对有的散文，你在阅读以前一定要打一针疫苗，用不失效的那种。

　　最好先在散文家的屁股上来一针。药棉消毒后，让它或让他或让她引以为戒。

遥远的白瓶子 冯骥才 乡野故事 立心一业

散文的甘油三酯偏高

散文不能吃盐太多，绚烂词汇若成筐论斤，会堵塞血管。话说那一台最新型散文鉴别机阅读完毕，吱吱一响，一张化验单子打印出来：散文的甘油三酯偏高，是一位油腻散文家的一篇油腻散文。

药方：多食清淡之境界。

荆芥是药，境界是药吗?

散文要不阴不阳，要中和精神。河南人韩愈说："惟陈言之务去。"

紧接着，台下便有人提议："你讲得怪好听嘞，嘴说谁不会，你照这标准弄出一篇不带地沟油的文章试试。"

我细听，讲者的口音像河南人。

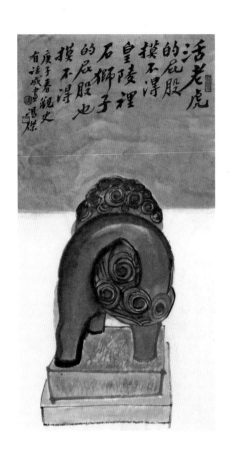

穿衣服的散文家和散文的不穿衣服

扒掉散文的帽子，扒掉散文的上衣，扒掉散文的裤子，好啦，只剩下一条散文的裤衩。但这还不够，下手要狠，最好不要让散文穿上衣服，要露出屁股。

要看到散文的胸毛，肌肉，骨骼。

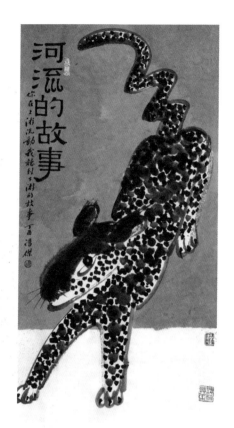

散文和散文家最远的通感

和感冒相通的是：有一条清水鼻涕。

好句子带有的通感，叫文字的通透贯彻。

好的散文现象应是如此效果：散文家一打喷嚏，一边的读者马上要咳嗽。

譬如，从一截豹尾上，散文家要能看到一条河流，上游的星星和下游的码头。

散文和植物

——散文家要来当一位植物的知音

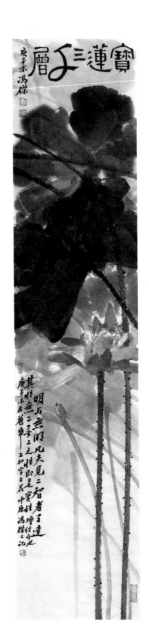

　　一个散文家除了生活里大碗吃面，看家本领无非需要两手：宽处有江湖情怀，细处存草木之心。

　　细草摇动，可不是风吹，是草在那里说话，草说给草听。然后，无须加密翻译给月光听。

　　你还不能要求全人类都懂。

　　但是，你必须要能听得懂。

　　因为你是在写散文。

枣树

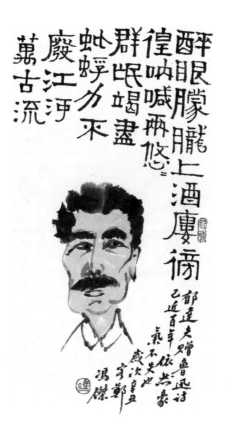

醉眼朦胧上酒楼，
彷徨呐喊两悠悠。
群眠喝尽蜉蝣力不来，
蜉蝣力不来，
废江沪，
万古流

郁达夫赠鲁迅诗
乙近百年依然在，
气不失也
岁次辛丑
冯杰

　　鲁迅《秋夜》写道："墙外有两株树，一株是枣树，还有一株也是枣树。"

　　枣树坚实固执，耐腐蚀，耐摔打。我姥爷说枣树烧锅"有焰"。

　　枣树有刺，还有红颜色的果。枣花有蜜。

　　许多年里，我慢慢再想，鲁迅是否有枣树的性格？

散文家对口水的处理

话说天下文事。

有一天，口水注入散文里了，结果是：免不了出现口水散文。

散文家开始缠绕语言的脖子。一缕炊烟加上口水加上塑料绳，可以搓上许多条成语，都会绕成一条条语言的绳子。

最后，散文家把自己吊在上面。

尚飨！

2019 年 6 月酷夏客郑。口渴。笔枯。

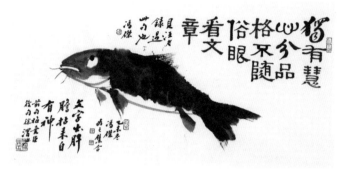

散文家和翻白眼

按说白眼不能列入风物，只是一个表情，属于动作。

现在散文家多不敢翻白眼，风大，日烈。过去鲁迅在这岸翻，隔些年份，柏杨李敖们在那岸翻。后来有人考证，大先生翻白眼也有玄机，不是见人都翻的，此处不提。

往上追溯，再早一点阮籍是中国知识分子翻白眼之典范。他从下往上翻。定格，有力度。

当下也有优秀的散文家翻白眼，翻得有趣得紧。不料，你一翻，便有医院院长强迫你合上。但你也要翻。王小波死了，还有其他的小波。

极少数散文家在翻白眼，他们都没有"八大山人"翻白眼好。八大山人不写读后感和社论，两袖染墨，在白纸上翻白眼，让鱼来翻，让鸟来翻，让荷花让莲蓬们来翻。属一种借翻。如果他写散文，是白大于青。

多年来，我未见过"八大山人"，我见到更多的是"九大水人"。

散文家、散文环境、散文河流的关系

故乡的河流
丙申末宾於郑
冯骥

有什么样的种子长什么样的花草，
有什么样的土地长什么样的庄稼，
有什么样的河流长什么样的鱼类，
有什么样的文学生态长什么样的作家，
对散文家而言，肯定有个散文环境。

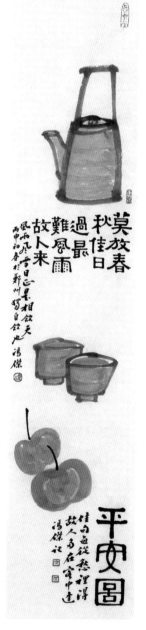

散文家必须东扯葫芦西扯瓢

开扯了。我这启发是翻版九百年前一个人的一点儿毛皮，意思到了。如今有人使用别人的文字吝啬不愿说，我则是脸皮厚非要说。

话说严羽《沧浪诗话》里面说："学诗有三节：其初不识好意，连篇累牍，肆笔而成；既识羞愧，始生畏缩，成之极难；及其透彻，则七纵八横，信手拈来，头头是道矣。"

严羽除了会写诗，还会煮诗、炸诗、尝诗、评诗、扯诗。

"七纵八横"如果翻译成河南话就是"东扯葫芦西扯瓢"。诗文相通，一个理儿，用于书法和谈情也成立。

你扯好了便是一位散文家，你扯乱了只能是一位村妇。

散文家和虎子

一般人不知"虎子"。

何谓"虎子"？

"虎子"就是武松打死的那一只老虎，后来风化变成瓷质的一种日常容器。"虎子"在北中原俗称夜壶。如今虎子已属古董，列杂项类。我参加一鉴宝会，见某藏家出场执一插玫瑰的晋代虎子要献给美女主持。

那美女见过世面，偏不窘，说，是磁州窑。

夜壶的一生被实用主义支配，主人使用时拎出，不用时放到床下。从夜壶立场言，它属被动型，还有点委屈，委屈也得咽下。

一位散文家码字时间长了，出手大都带有自己的气味。这种气味可以有山野气，有雅气，有金石气，有帝王霸气，有流氓气，要少有虎子气。如果某一天字里冒出虎子气了，你有手捂不住了，那你需要修正气味。

譬如加朱砂辟邪，譬如加硫黄消毒。

和贾宝玉一块儿吃胭脂的散文家是谁

染有胭脂气的散文家自己不知道，或装作不知道。当下散文家多以为自己的文章天下第一，苏东坡排第二。我谦虚，我知道前面还站着"唐宋八大家"。

文字上涂脂抹粉。脂粉是红痣的魂吗？红痣是语言的灯吗？

我最早读赵树理《小二黑结婚》，记住媒婆擦粉那句大意是"像驴粪蛋上结的一层霜"。从文字立场论，我宁要驴粪蛋上结的霜，也不擦粉。前者原色，后者修饰。

散文有文胆、文心、文霜、文媚之分（我卖过西红柿，先把大个儿的往前排）。

文媚就是文眉，思想打底，语言擦粉。

一出手大凡文眉擦粉的散文家，都有吃胭脂的嫌疑。前世和贾宝玉一块儿抢食过胭脂，区别在于贾公子是真吃，散文家是假吃。此刻，我忍不住也舔下嘴唇。

散文家和梅花和冷

梅花一插就过年，把俗世全部拒绝了，连诗文也不用写了。可横可竖，梅枝才是最好的一个句子，句子野逸，句子冷峻。

散文也有冷热之分，这近似设草炉卖烧饼，热乎的烧饼大家都喜欢吃，冷饼则要靠啃。中国散文史上冷的散文家有张岱，他会掌握散文的温度。

张岱为啥不打热烧饼？

文字看火候。他打的是热饼，只是冷卖。他不加芝麻，不加咖喱粉，有时还加盐粒，咯嘣一声，故意来硌你的牙。

他的意思：我不想上你私自定的散文排行榜。

他的意思：我就这样打烧饼，你爱吃不吃。

在一个赶热的散文文坛，要折一枝自己的冷梅花，却偏不往坛上插。

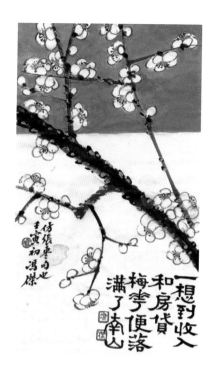

散文家和梅的区别

一想到收入
和房贷
梅宇便落
满了南山

仿張聿句也
壬寅初冯傑

梅干要吐木质的香。

句子要吐句质的香。

这是散文和树木的区别。

更多散文家在吐不同质地的文字霾。

在这一点上，"家"略逊于草，略逊于木。

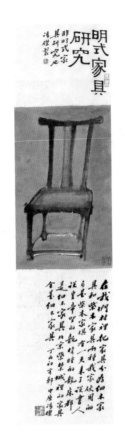

坐在明式椅子上，散文家写硬散文

坐在明式椅上，腰会不由得直起，写硬散文。窝在沙发里，只易于写软散文。软散文大量出现，与散文家日常使用家具密切关联。

当代散文家多喜欢团在沙发里，或独团，或三五成群团，以至文本软，文外也软。

明式椅子不好坐，因为硌屁股，且要冒着得罪痔疮的危险；且坚冷，轮廓分明。

有次下乡，我二大爷讲评人标准，说："软中华，硬玉溪，我看这人真牛。"

他竟不是说散文。

散文家和异味

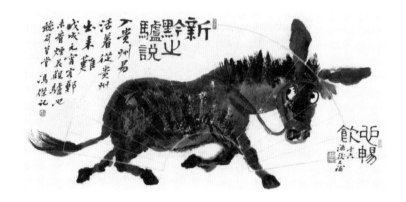

散文不能做成一锅大烩菜，小说可以当烩菜来做。

散文要熬出异味，写得有大蒜气，写得有茶叶气，有胡椒气。要有酱香型的散文，就像要有一匹酱香型的驴子一样。

那酱香型驴子在出场。

散文家的那一把芫荽

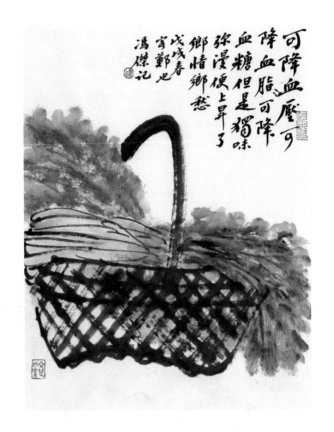

可降血压了
降血脂可降
血糖但是猫味
张漫便上昇了
乡情乡愁

戊戌春
家郑也
冯骥记

你们的散文里放口水太多；你们的散文里放脂油太多；你们的散文里放铜锈太多；你们的散文里放香水太多；你们的散文里放颂歌太多，竟大言不惭使用一斤重的赞词。

"们"是复数，是很多的意思。是"散文们"不是"散文门"。

张岱问我："看你说的，那你说咋写？"

我反问："你不就撒一把芫荽吗？"

童年重器 鄉風傳家

> 人語搂草打免子的工具，我是此物。我童年離章之，搂卅打一直沒有打過免子。作此概白石像。附記凌煙題。

散文家必须去搂草打兔子

A 面

打开文字，都像是草。

散文家本质上应搂草，埋头搂草，搂文学之草。不要狗毛，不要鸟毛。突然一只散文兔子受惊，跳出，定要见猎心喜。

当下一百个散文家都在搂草，等距离搂草，没人去打兔子。

有九十个在搂草，十个在打兔子，有六个在打兔子，有三个在打兔子。最后已经没人打兔子啦。兔子大于散文家且嘲笑散文。

好文字多借搂草之名，实则打一只意外的兔子。

B 面

且慢。一方文字罐里藏有两种散文兔：

大家懒惰，守株待兔。小家折腾，才去打兔。

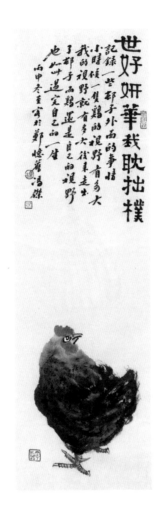

作家都是母鸡，只是重量不同，譬如老母鸡，譬如小母鸡。

写散文一如孵蛋，有蛋自不用说，且要自有体温，赋予鸡蛋温度。

有的散文家貌似在孵蛋，实际是空窝，这种现象在姥姥村里的专业术语是"落（lào）窝"。落窝的母鸡也会在院里或文坛转悠、叫唤。

咯咯哒，咯咯哒，翻译成人话就是：散文如何写？如何写散文？

散文家要当自然的翻译家

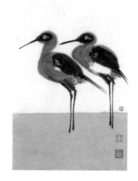

在自然面前，不要说自己不会说话，必须去说话，小心说话，大胆说话。散文家要学会去和植物对话。

要去翻译植物的语言，翻译雨水的语言、大风的语言、露水的语言、青苔的语言、玉米拔节的语言。

文字在不同语言系里游走，去做一条语言鱼，逆流而上。

最后在一张白纸上，一律改写成为自己的语言。

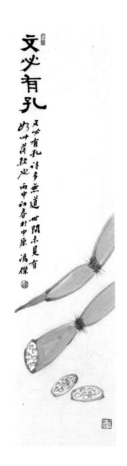

散文家造房子要用『空』来搭建句子

建造一座散文的房子，里面必须要空，看散文无色的四壁。那些看房的人来了，去了，坐下，然后又走了。

小说必须是一座大仓库，需要大量货存，堆积商品。金属、土木、日常用品、琉璃、砟碌、线圈、檀香、电机、各种证件。

小说需要一件一件甩卖，且要喊"挥泪大甩卖""最后三天大甩卖"，等等。

散文的句子要空，劈开也是空的。它不要实心的句子。

顶多要你另外一些句子，是有盐味的咸句子。

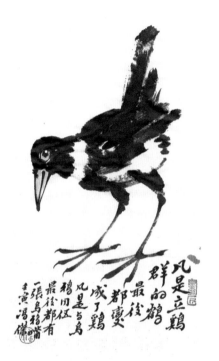

风是立鸡
群的鹤
都最
壞後
凡是与鳥
成了鸡
碧同伍
最後都有
一張鳥嘴
壬寅冯傑
散文家要说人话

　　散文家在文字里要多说人话，多说家常话。

　　现在散文家多在替张天师说神话，替皇上说圣话，替爱因斯坦说学术话，替外国人说车轱辘话，替别人说自己也听不懂的废话、梦话、癔症话。还说是大散文话，就是不好好讲平常话，说小散文话。

　　有的散文家在散文里竟边说话便摇头，其实不知道自己这么多年是在说啥话。

　　指责吾："你是说写散文吗？"

　　吾答："我说这是说书，散文里人话、家常话最不好说，关键是要从头到脚说话。"

　　又责："你分明是在说'涮话'。"

散文家煮石头的方式

且要煮石。

写游记类的散文家没有不去煮石头的。有的煮出来一丝味道，大部分煮石头者失败，生石头没有煮透。故，石头汤都不好喝。

锅底一堆乱石，山还在那里。

我年轻时读到当代作家那些游记散文，难以下咽，也要下咽，不得不咽，终于还是咽了下去。

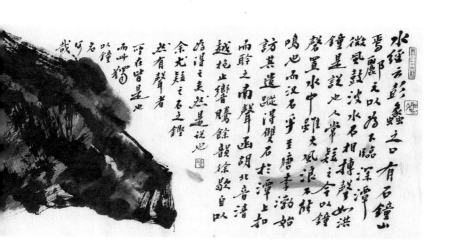

　　也有煮得好的：譬如苏东坡、柳宗元，加作料了；郦道元、徐霞客，则是原汤。煮法不同，但都出来自己的味道。只是他们都已是老一茬儿的作家了，且还没有作协证。

　　煮石也是煮时，那是煮时间。胸浇山水，手下理石。你得慢慢用心熬。

散文家要写常识要会吃黄瓜

　　散文家该是一位批判家、记录者、慈善家或是美容师，暂不归类。他先要是一个"常识者"。

　　我认为常识比见解更重要。你必须知道西瓜哪年登陆中国，然后开花抽蔓。必须知道黄瓜哪一年来到中国，厨子们才有资格开始凉拌。

　　"唐宋八大家"散文写得好，里面韩退之没有去吃西红柿；来自四川的苏东坡吃胡椒而不吃辣椒，更不吃烤白薯。

　　有次我在开封读一篇散文，说宋徽宗东京夜市吃花生糕，我记住了这个女作者。

　　一边酒友斥道："你真是散文流氓。"我说："散文需要尝试，更需要常识。"

诗瘦文肥

　　"诗瘦文肥"四字，是当代散文家作文字
长跑时，需要一路默念的要诀。
　　应用时忌醋。

石头是论株的

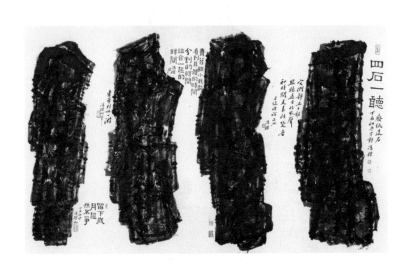

看苏东坡《北海十二石记》，里面有一句"使人入诸岛取石，得十二株，皆秀色粲然"。

石头竟然是论株的，论株的石头是什么石头？分明在《石头记》里，苏东坡独家论株。

我受到启发，以后量词的通用，星星论匹，或论尺，论丈，在银河系里这都成立。

再譬如，当下，许多精英人士都可以论"头"。

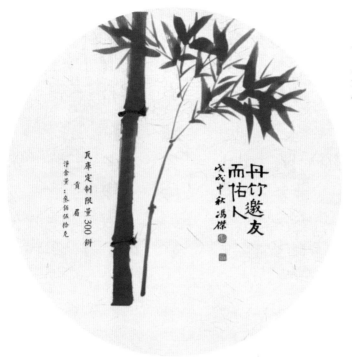

瓦库定制限量300饼

贡眉

净含量：柒佰伍拾克

丹竹邀友
而佑人
戊戌中秋冯骥

瓦库的茶饼

瓦库制了一些另类的茶饼，叫"作家茶饼"。

作家在上面签名，然后由瓦库限量制作。

我记得有南丁茶饼、李佩甫茶饼、李敬泽茶饼、周大新茶饼、刘震云茶饼、刘庆邦茶饼、何向阳茶饼，等等。

有的人已经不在了，譬如南丁先生。我们在瓦库喝茶时，在这里怀念不在者。

大人没来
戏不开演
辛丑春 冯杰记

舞台人生

孩子，锣没敲响，鼓没敲响，大戏还没有开始。

孩子，你的戏也要从这里开始。

对换位置

散文笔下，万物有灵。

瓜果菜蔬听雨，会比人更专注深刻。

诗人听雨，关乎情趣灵性；草木听雨，关乎内在生命。

散文家写风花雪月，自己先要变成风花雪月。

譬如当你骂人之前，自己要蜕变，梳理羽毛，先当一只黑嘴乌鸦。

写一只下垂的老黄瓜，先进入黄瓜。

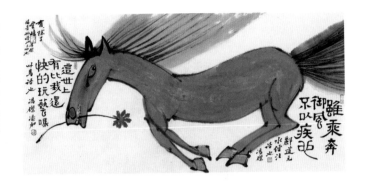

一匹散文走来

一、首

首，首先要美目也。

二、鬃

有青丝一般的段落。

简洁，利索，条理清楚。马鬃不是鬃刷，千万不要剪齐。

三、四蹄

踩着云朵，踩着大地，踩着河流，都可以。

须有辽阔江山。

四、尾巴

最后收尾。

必须迷蒙，必须迷蒙。

让对岸那个人数不清散文的尾巴到底有几缕。

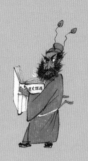

钟馗的腰围集

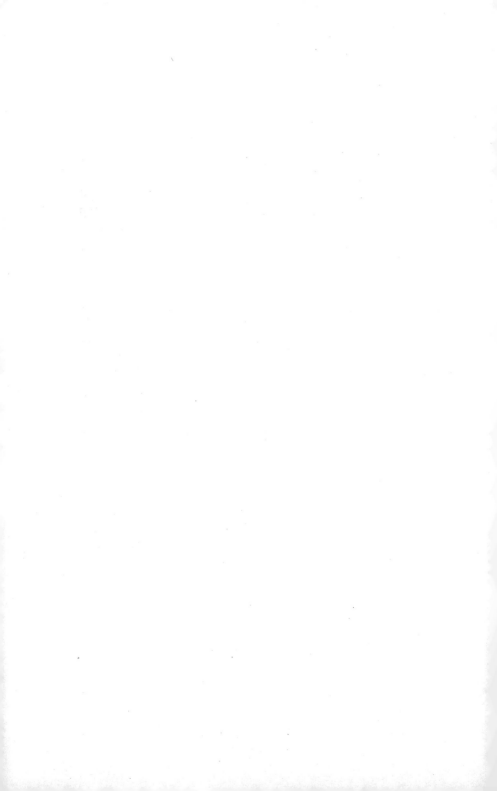

独啼斜陽

辛丑初春

中原冯杰

夕阳西下，残火燃尽，群鸟退位。

只有你，独自立在枯槁的梢头，那是希望还是绝望？

夕阳不舍，羽毛秃顶，但是，依然还有最后的夕阳在，那是你头上最后的佩戴。不！是只有你才"配戴"的一方皇冠。

钟馗的腰围集

作家要向我们村里的厨师学习

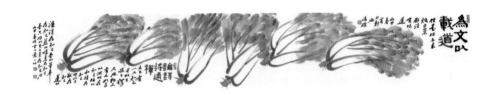

好文章要素且鲜，不能加味精、加鸡精，还不能有死蒜气。

当下文章热闹，多加了口水。热闹的文章好写，加三十个成语、加三十立方抒情的文章好置办，偏偏素文章不好整治。这道难题需要前提"白纸落素心"。

用凉调白菜的手段来经营一桌"脍炙人口"，不仅仅限于厨师。

不倒翁
一辈子摇晃，不倒名翁
要以此别向同志们活得累
辛丑初春于郑州 中原汉碑

童年看到庙会地摊上站着许多不倒翁，觉得神奇魔幻。

长大后看书，看到历史上有许多不倒翁，觉得神奇魔幻。

再后来，看到不倒翁摇晃一辈子，感觉它们要比别的同志们活得累。

钟馗的腰围集

作家的硬和软，譬如柿子和柿饼

我姥爷说："漤过的柿子硬，熟透的柿子软。"

中国散文巨匠欧阳修在滑县当过一年节度判官，道口镇离留香寨五十来里，这机会真是好得紧。我拜访六一居士。谦卑求教："修叔，你看当下散文如何来写？"

修叔沉思，看我虔诚，不像硬装的，便说："要说也不难，要说也不易。散文有软硬之分，该软就软，该硬就硬，不软不能装软，不硬肯定不能装硬。"

这属于本真写作吗？太玄乎了。看他胡子抖动，我问何解？

修叔说："专业作家要多读书，诗人最好读瓦匠之书、渔夫之书、

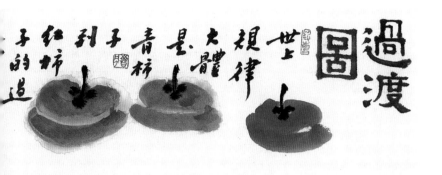

农事之书。没事不要斗地主、开散文研讨会，要多演习造句，多演习
非虚构诸法。听说你还有个姥爷？"

　　梦醒后觉得有趣。忙翻书核实，见欧阳修原话如是："无它术，
唯勤读书而多为之，自工。世人患作文字少，又懒读书，每一篇出，
即求过人，如此少有至者。疵病不必待人指摘，多作自能见之。"真
乃暗合。

　　修叔原旨如有误差，是我装硬柿子，纯属意译不准。渡文失败
如渡柿发青。

作家和火

——冬天来啦，非零度写作的作家流鼻涕吗？

有诗点燃我便有一堆不熄的篝火
以诗烧火犹和行
丁面初冯雄

冬天来了，春天还会远吗？

告诉你，还会远。但感应不远，你的文字必须和温度要近。

要流鼻涕，你若不流，文字得流，要对大地全部气节产生敏感。要让文字咳嗽，要让文字吐痰、打喷嚏。文字必须过敏，用来感应万物。

作家还需要感冒，要对草木感冒，对低处的光感冒，对小于蚂蚁的碎屑感冒，对某一个局部和一个全部的大自然感冒。

最后文字向火。面对一堆篝火要近，要取得温暖，听到文字噼噼啪啪燃烧的声音。跳到篝火外面的红，一定是好句子。

辱骂和恐吓决不是战斗——鲁迅语

少年时以为先生是鼓励，曼上硬菜。庚子忌月画于郑办文楷用也清樵跋记

作家留什么样式的胡子更像作家

　　鲁迅留胡子，冷酷，能写好散文。周作人不留胡子，简苦；废名不留胡子，清苦，两者也能写好文。梁山泊刘唐留红胡子，绰号"赤发鬼"，不写散文。我二大爷下巴栽一缕上好的蓝胡子，也不写散文，不写诗。想想，张爱玲留胡子吗？

　　可见留不留胡子无关乎文章技法之操作。因我困惑，故才一直在胡子之间徘徊。

　　便有了以下启发：作家和行为艺术无关，也不必端大烟斗或储须以明文志，只需要你来"以字立须"。

　　想起杨万里有诗为证："一鸦飞立钩栏角，子细看来还有须。"说的是中国好声音和好鸟有关，好乌鸦都是有须的。

　　必须要在文章里显现文字之须，作家要留一把自己独有的胡子，聚散自如，那胡子白天吹散，夜间收起。

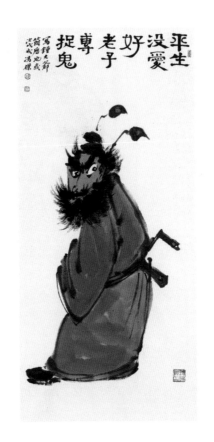

平生没爱好　老子专捉鬼

写钟天师简唯也戏 淡戊冯骥（印）

一场散文的独幕剧

钟馗问我："听说你也是散文家？"

"钟爷，咋啦？为还房贷才写散文。"

"提个醒，以后写散文时少写官话，少写大话。"

"嗯。"

"对了，你是男散文。"

"钟爷真幽默。"

"那你就给男散文捎个话，少写媚话，少写谄话，少拍唐玄宗的马屁。不然，把你们男散文也一并拿了。"

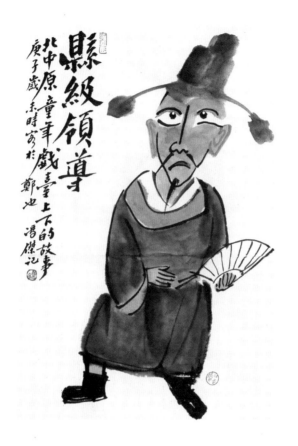

縣級領導

北中原童年戲臺上下的故事

庚子歲末時寫於鄭也 冯傑記

写历史小说，必须得穿中山装、穿西装，端坐。

写散文，可以穿大裤衩、休闲服，执扇或嗑瓜子。

写诗，就可以不穿衣服。

于是，散文家往诗人屋子里探了一下头。

羊对作家如是说

羊说，你写的文应像我的样子：

文的蹄子上带着泥，文的背上有霜、有露珠、有草屑。

文的天空有白云的颜色。

句子折断，里面要流出来草原上的风。

文的眼睛里，没有一把刀子。

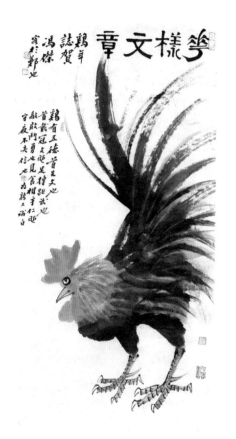

古人称鸡有五德："头戴冠者，文也；足傅距者，武也；敌在前敢斗者，勇也；见食相呼，仁也；守夜不失时，信也。"

细细一想，果然。我家那一只大公鸡就有如此优点。

把"文"放在首位，说明鸡年要有锦绣文章。

不然，你就辜负了黎明前敲开暗夜的啼声。

钟馗的腰围集

151

丝瓜就得有思想的样子

看到社会上的讲台上、报告厅里、主席台上、文章里，缠绕着车轱辘话，绕脖子话，烟火笼罩的话，不知所云的话。

其实就是不想让你听懂、听明白。

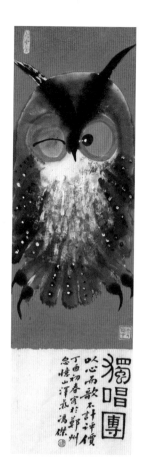

散文的血统论

散文有血统论，散文上游的血液决定着形成的散文精神。

什么样的土壤就长什么样的散文。种在罂粟上的文字长鸦片，种在风暴上的文字长松柏，种在大海上的文字长蔚蓝，种在厚土上的文字长小麦。还有，种在胭脂、面膜、金粉上的散文。

于是有了司马迁的散文，苏轼的散文，韩愈的散文，张岱的散文，以及来路不明或来路明晰的血型的散文。

心境晴朗，写种在莲花上的文字。

女人和装裱

　　说过，我不喜欢交女朋友，只喜欢女朋友买我的画。

　　荷翁点评说，这顶多属贪财不色之境，不算高。

　　一天，一位女庄主来买我的画。我按要求，用上好的红星宣纸画一张。

　　她说，你的画没颜色，都是墨，不好看。

　　我说，这是原画，一装裱就显得好看了，三分画七分裱。就像女人，不化妆都不好看，化了妆都好看。

　　她听后，不再吱声。

　　女庄主只买过我一次画，以后没再买过。她后来对其他朋友随口道，这人说话狂，不好听。

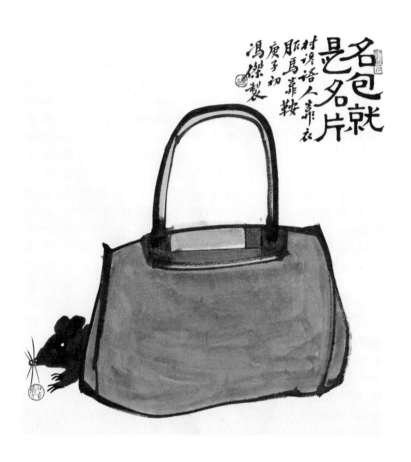

名包就是名片
村婆语人靠衣
那马靠鞍
庚子初
冯杰製

两棵竹子在行走

他把自己当成一棵竹子，开始独自行走。月光恍惚里，又把朋友当成另一棵竹子。两棵不俗的竹子在行走。

我如是注释"人生如草木"。一个人一辈子能找到自己对应的草木植物位置的很少，尽管许多人都喜欢在大堂里挂梅兰竹菊四条屏，都把自己当成君子。世界上纯粹的君子和小人都很少，善恶皆有的中性人居多，一如杂草多于人参和毒蘑。

他知道自己是竹的化身，一辈子也正像竹活着，雨淋过，雪打过。他比后来画了一辈子竹的郑板桥更了解竹。单纯从技法上论，郑板桥熟练到油滑了。

我翻翻资料对照年份，看到元丰六年（1083 年），宋朝发生了很多大事件，譬如和西夏、交趾都有战事。就国家层面而言这些更像大事，只是我认为苏东坡夜游承天寺才是这一年最大的事情，月光和水藻是这一年最大的事情。

这些事情都大于皇帝的咳嗽。

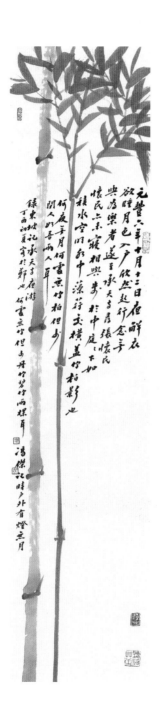

元豐六年十月十三日夜解衣欲睡月色入戶欣然起行念無與為樂者遂至承天寺尋張懷民懷民亦未寢相與步於中庭庭下如積水空明水中藻荇交橫蓋竹柏影也

何夜無月何處無竹柏但少閒人如吾兩人耳

錄東坡記承天寺夜遊丁酉初夏寫於鄭也何雲不付但為丹竹碧竹兩株耳

馮傑記時戶外有燈無月

辟邪的条件

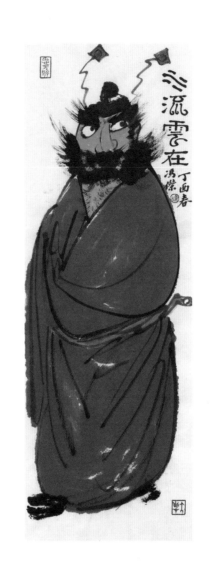

心中不去藏鬼，

笔下才敢写妖。

——钟馗语录

新《五牛图》和其他牛集

一个由一头九岁野牛皮制成的风袋，里面关着各式各样的风。

<div align="right">——引自《希腊神话》</div>

一　牛在倒沫

我被姥爷第一次领进牛棚，草气弥漫，黑暗里看到悬挂着一屋子明亮眼睛，像星星移动，全是牛在吃草。我大胆摸一下临近的牛鼻子，湿湿的、软软的，像摸一团乡村的雾。忽听牛铃哐啷一响，雾一摇晃，吓得我急忙收手。

在乡间，牛不劳作时常常反刍，在北中原叫"倒沫"。它们静静卧着，眯上眼睛，样子有点像学生读课文。我爸给我普及过牛知识，说牛和人不一样，牛有四个胃。我开始还记得瘤胃、网胃、重瓣胃、皱胃，后来觉得在生活里没用，全忘了。一个人能记住自己的一个胃就行了。北中原整个乡村的宁静之夜，星光里布满丰润质感的"倒沫"声，像是在和漫长的黑夜对抗。

村里人家很少喂马、骡，这类牲口适合长途贩运，一般

农家饲养多为驴、牛。牛可列入家里的"大物件"，重要性相当于家庭一员。下雨收工时，我姥爷宁可让自己淋雨，也会把衣服盖在牛背上。村里人家的牛犊出生近似女人生娃。有一年，村长家下了两个牛犊，要上映电影来庆贺，一场是《地雷战》，一场是《红色娘子军》，都是革命影片。

少年时我姐给我订了《美术》杂志，翻到里面有一幅"朝鲜画"，一个孩子蜷曲在地主家草垛边睡觉，窗外一片星光，一头牛在"倒沫"。许多年过去，我依然记得那幅画的情景。后来我在武汉参加图书节，有一个介绍朝鲜艺术的展台，赫然看到这幅画。那穷人家的孩子还在那里睡着，四十多年没有醒来。

在时间里、在我记忆里，那头牛一直在"倒沫"，没有停止。

二 牛眼里的人是大的

有一年春天，我姥爷从高平集上赶一头小牛回来，过桥时小牛掉到河里，姥爷惋惜不已。望河兴叹时，哪知小牛又从远处水底冒出，像一条黄色鲤鱼，爬上岸，抖抖身上的水珠。

姥爷说过去只知道猪会水，没想到小牛也会水，天生淹不死。我明白世上常淹死的不是牲口，更多的是那些会水的人。

牛性格温和，吃草时是用舌头舔的，石槽被它舔出亮光。我喂牛时心里不会惊慌。姥姥说，牛是最听使唤的牲口，它没有骡子、毛驴的倔脾气，不会和人抬杠。牛一辈子甘愿让人摆布，是因为人在牛眼里是大的，牛才谦卑。鹅没有牛大却不怕人，敢和人斗，是因为在鹅眼里人是小的。每当家里来客人，鹅会扑上去啄人，牛断然不会看到来客低头去抵人。

它还有着一副金箍，牛鼻上要拴一条缰绳，紧扣着自己艰辛的一生，无论上山下地，出将入相，牛任凭主人牵来牵去。人把牛一辈

子的力气掏够掏空，最后，在牛缰绳的指引下把牛牵到屠宰场锅边。那时，牛满眼泪花。

三　皮的冷知识

平时，姥爷在墙上挂一盘牛皮绳供日常使用，譬如捆耙子、拧鞭梢、绑扫帚、系鞋带、扎口绳。只有湿过水的牛皮绳最有韧性。课文上说，"反动派爪牙在拷打地下党前，都是把鞭梢在水桶里蘸一下。然后，打得皮开肉绽"。

在小镇上，我经常看收购站收购牛皮。这时，文章里需要的那位屠手"扁一刀"出现了。

他说，剥牛皮时容易发生描刀、刀伤、破皮、破洞、反爪、漏档的情况。描刀是在牛皮上割了一个口，伤口深度没超过皮厚二分之一；超过皮厚的二分之一，但没穿透的叫刀伤；割穿的皮子叫破洞。因为讨价争牛皮高低，他打交道最多的是收购站麻站长。麻站长说，按收购规定，头等皮最多只能带两个描刀，面积不能超过一个烧饼大，或只能带一个破洞，超过规定降低一级，随之价格也降低。反爪是将四肢的皮肤割斜，臀部的皮割到下腰叫漏档。这些都可造成牛皮质量下降，价钱减少。

我专门请教过扁一刀牛皮的正确剥法。扁大爷说，先用刀从牛的腹部中间上下直线削开，再由前胸处直线挑开前腿皮直至前蹄处，后腿由肛门处直线挑开后腿皮直至后蹄处，不能挑偏斜。

他叹了口气说，听说现在城里都用机器剥皮，直接把一头牛送进机器，三分钟出来就是一张整皮。这是真的吗？

扁一刀靠手工剥了一辈子牛皮。他说割皮不重要，重要是剥后要及时晾晒，把牛皮毛面向下，肉面向上，展开在木板、席子、草地或平坦沙地上；晒到八成干再翻过来晒毛面；全部晒干后，把牛皮毛

面向里面折起，放在通风干燥处阴干，千万不要在烈日下曝晒。牛皮最怕雨淋，阴雨季节不能露天晒皮，最好在室内，也不可用火烘烤，否则会降低质量。

有时放学，会见到晾晒的牛皮上趴满苍蝇。我一步跨过，苍蝇哄地一声随着起来在裆下飞舞。

四　革的冷知识

水牛皮毛孔粗，颈纹多，较粗糙；黄牛皮毛孔密，有胎牛皮、小牛皮、中牛皮、大牛皮，可从牛的张幅大小及皮纹粗细鉴别。胎牛皮、小牛皮皮纹细密，中牛皮、大牛皮皮纹粗松。按皮质层分：有头层皮、修面皮、二层皮。头层皮，即原牛皮没经破坏的皮；修面皮，即将皮面有伤残的皮料打磨，去掉原有的皮纹与伤残，再压上仿真皮纹；二层皮，是动物的第二层皮，没有皮质层，全是纤维层，拉力、韧性及耐折度差，不适合做鞋面料。

必须说一下革。

革多是仿真皮，如牛皮革、猪皮革、羊皮革。按用途分鞋用革、工业用革等，如轻革、重革、绒面革。讲究者要皮不要革。生活里我家用的多是革，有时买鞋，图的一个价钱便宜。

后来我参加工作，抽调到小县城宣传部写稿，有个女同事叫牛献革，人很泼辣，和我一块采写通讯，兼写领导讲话。我们都梦想获得领导提拔，出人头地，我自己写的稿子也会把她的名字挂在前面，有时一篇稿要挂三四个名字，我在最后。有一次李部长看简历，对她半真半假地说，你对党不真诚嘛，应该献上真皮，你献的却是皮草革。

牛献革说，这不怨我，我哥叫牛献心，都是我爸根据革命形势起的名字。

在小县城，我做过一个和牛皮有关的梦。一天，一张硕大的牛

皮贴在青墙上，它竟会说话，它对我说："我的皮结实，你用我的皮做一条腰带吧。一年后，会有一位割牛皮的人找你。"

五 扁一刀说

扁一刀杀一辈子牲口，技术近似庖丁解牛，杀猪马牛羊就像打四大战役，村里的狗见到他远远地就全身戥觫。我记着他蹲在墙角的冬天阳光里讲的一个故事。

说道口镇上，有一屠夫在牲口市上买回一大一小母子牛，在院子里养着，单等节前屠宰。春节到了，这天，屠夫一人在院子里开始霍霍磨刀，然后用手试试刀刃，接着磨。这时外面恰好有人喊，他把快刀放在盆子的清水里，锁门出去。回来后，却找不到那一把清水盆里的刀子。

院里没一个人进来，他觉得蹊跷。后来，竟然在墙角泥里找到那一把快刀。

我没听完结尾就说，我知道，是那头小牛衔到墙角的。

这故事听姥爷讲过几十遍，我觉得一点也不新鲜了。

六 齐白石牛缰绳

对我这个三流画家而言，知道牛没马易于入画，马洒脱，牛拙朴，易画出牛的诚实，不易画出它的聪明。

画牛最多的是齐白石的弟子李可染，数量多于虾米。同样一方砚池，我画我的虾，你画你的牛。

我少年时学习齐白石的画，最早也画虾米，但因条件有限，只好对照着一方方邮票开始临摹。许多年后，才能看到齐白石的印刷品，后来看到齐白石的真迹，再后来能看到齐白石的故居，再再后来，看

到了齐白石的儿子。记得那年在北京辟才胡同，见到过齐良迟先生。

齐白石画牛，很少有李可染的正面牛，老人家多画牛背，确切说多是牛屁股。给我印象深的一幅《放牛图》，画面却不见牛，画的一纸含蓄，上面一只凳子，凳上摆一根牛缰绳。桃花热闹在开，主人和牛去了哪里？但听拍卖师落槌，高喊，两千万。一头巨大的牛。

松下问童子，把铃声赶到时间深处了，都走成铜锈和茶垢。

七　借问青牛何处去

可以从颜色上区分牛从事的"职业"。黄牛、花牛多为犁地耕田，白牛陪诗人说话推敲意象，青牛则有资格让太上老君去骑。

在河南，那年老子骑着一头青牛西行，被函谷关上站岗者发现远方紫气东来，老子出现时，被扣下专业创作，写了整整三天，吃了一捆大葱，三十张烙饼。当老人家终于写完名著，再从灵宝函谷关出走，从此去向不明，查无此人。这也算是没有大数据的好处之一吧。之后的三千年里此著作养活了无数学者。白首皓发，青灯黄卷，所谓专业学者，说得世俗些都是为混口饭吃。

我前些年到新疆北疆写《唐轮台》一书，和那一头青牛无意间算有了关联。昌吉文友听说我来自河南，趁着酒劲问我，你知道老子骑牛从河南出走最后到哪里？我说这真不知道，书上没交代。他又喝口酒，告诉我，老子和牛上昆仑山了。文友正在写一部关于昆仑玉文化的书，专门有一章写老子和牛。老子化胡知道吗？

我相信新疆学者的执着考证精神。我统计一下，周天子、王母娘娘、老子和青牛、林则徐、纪晓岚、洪亮吉、唐僧和孙悟空，或人或物，最后都经历了西域历练。我来新疆，不带使命，仅算步牛后尘。

八　越南牛和缅甸花梨木

今年初冬，我在广西北海参加北部湾文学院年会，散步时逛到一家专卖越南特产的小店，里面陈列品多是旅游点流通货，新意不多。要出店时，看到角落里站有两头木雕牛，拿出一头来看，雕刻的是回首牛，牛角夸张，衔接得恰到好处。女店主说："这是越南的木牛工艺，材料属缅甸花梨木。你看，这牛比货架上其他翘起来的牛都灵活，其他牛尾巴是接上的，这牛是一块整木雕刻。"

果然布满匠心，木雕牛有着艺人不俗的民间风格，雕刻细致生动。牛是水牛，是公水牛，首先是一双牛眼暴起，双眼皮，像镶嵌的两颗星星。这木刻者要是当作家一定是超现实主义。牛头上贴一标签，标价 160 元，女店主急忙解释说 150 元。我说还有点贵，女店主比我大度，说这价在超市你买不到二斤熟牛肉。

回到宾馆，那只越南水牛站在灯光下的玻璃桌上，似乎要徐徐行走，越看越活，这头牛比故宫韩滉《五牛图》里任何一头都要生动。唐朝是耕牛，这是交趾水牛。我还想到唐代诗人王勃是去交趾看他爹回来时淹死在了北部湾。

原本是一对木牛，拆散后我惦记着另外一头。第二天又去那家小店，女老板说，我断定你还要来。我只好说老板长得好看嘛。最后那一头木牛要价 130 元。我说加上微信，以后店里再来这个样式的牛我还要，快递到付。老板说，今年全球疫情，货都进不来，和越南人交流又听不懂他们的话，怕以后再没有这种样式的货了。

我从北海买回两头木雕水牛，带到中原，放在案头一个，另一个送给小外孙女。小孩子也喜欢得紧，整天吊在手里敲敲打打，左看右看。有一次说："姥爷，这头木牛笨，没有我老师家那头牛好，是塑料的，能大能小，那头牛老师还会吹。"

九　我的杂碎

　　庚子晚冬，牛头赶着鼠尾，过完鼠年就入牛年，十二生肖在默默地无缝隙衔接。庚子全年整个世界慌乱，像一堆零乱的牛杂碎，这一年我也如此。话说最后一天，隐居太行山里的诗人王布谷从手机上发来一首诗，说是一个叫拉萨的诗友写的，叫《牛》，有点夸张地说，我读着读着，读哭了：

　　他朝牛槽里放草

　　他对牛说没麸子了，只有草

　　牛说：好的

　　牛吃完草，他对牛说

　　咱们去犁地

　　牛说：好的

　　犁完地，他对牛说

　　我要把你卖到集市的锅上

　　牛说：好的

　　在集市的那家锅上

　　锅老板对他说没那么多钱

　　要不你再便宜二百块

　　牛对锅老板说

　　如果真没有那二百块

　　那你现在把我杀了

　　把我的杂碎

　　让他拿走

　　我读后不语。回信息说，牛脸天生一副泪相，我小时候就见过，干嘛给我发这诗，我又不会哭。

恃才傲物
有牛必吹

当官是来發財的
職務是為撰譜的
有才是用来傲的
牛逼是用来吹的
庚子歲尾仿韓滉製新世相五牛图也時在文学院中原馮傑記

跋引题

恃才傲物，有牛必吹。

当官是来发财的；

职务是为显摆的。

才华是用来傲气的；

牛是用来吹的。

笔者战战兢兢，谨题慎记也。

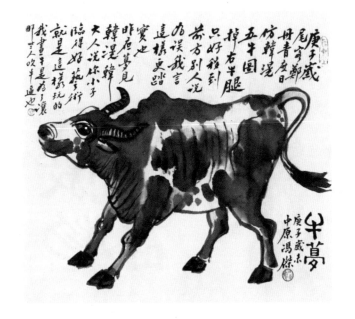

一　牛梦

　　庚子岁尾，辛丑初春，客郑无雪，仿制韩滉《五牛图》。不料漏掉一条牛腿，右腿也，后只好移到前面。再看，焕然一新，竟觉得牛如此走路更见踏实。

　　夜里梦见韩滉召见授课，韩老说："好！你小子临得好，比学院里那位吴院长临得好，关键是你临得不像。艺术就是这样玩法。"

　　韩老师最后又补充一句："我画五头牛没有象征意义，勿多解也，只是方便后世吹牛者使用。"

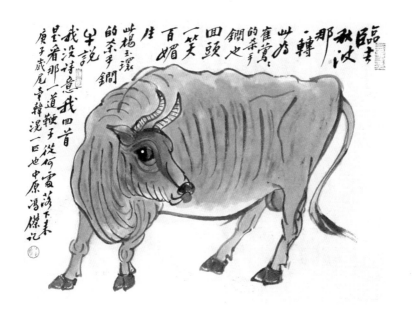

临去秋波那一转，此为崔莺莺的杀手锏。回头一笑百媚生，此为杨玉环的杀手锏。牛说：我没情意我四首，星着那一道鞭手从何霍落下来。庚子岁尾辛辛混一匹也中原冯杰记

二　都是回首

"怎敌他临去秋波那一转，便是铁石人也意惹情牵"是崔莺莺的杀手锏。

"回眸一笑百媚生，六宫粉黛无颜色"是杨玉环的杀手锏。

牛说："我回首，是为了看那一鞭子从何处扬起来。"

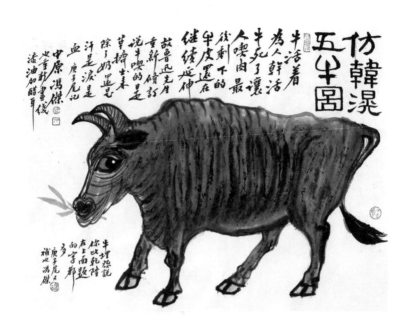

仿韓滉五牛圖

牛活着，为人韩活
牛死了，让
人喫肉最
後剩下的
牛皮還在
継續延伸

故鲁迅先生
重新續訂
說牛喫的是
草擠出来
除了奶還是
汗是淚是
血庚子尾池
添油加醋耳
中原冯傑

牛埋怨説
你比乾隆
在上面題
的字都
多庚子尾之
補此冯傑

三　重新说

1

　　牛活着，为人干活；牛死了，让人吃肉。最后剩下牛皮，还在延伸，让人继续使用。

　　故，鲁迅牛年对我说："我要重新修订说过的那一句牛话——牛吃的是草，挤出来除了奶，还挤出汗，挤出泪，挤出血。"

　　再故，晚生重新画牛，一边添油加醋。再加另外液体。

2

　　牛站在画上，埋怨说：

　　"你比乾隆在上面题的字都多，讨厌。"

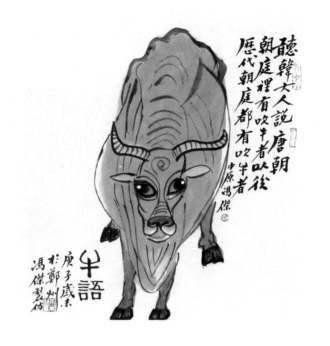

聽韓大人説唐朝
朝庭裡有吹牛者以後
歷代朝庭都有吹牛者
中原馮傑

牛語
庚子歲末
於鄭州
馮傑製佾

四　技法传承

　　牛语："那年，韩大人亲自对着我哥儿五个说，本朝廷里有不
止三个吹牛者。三生万物，必将繁衍。"

　　以后，果然历代朝廷都流行吹牛者。尽管名目不同。

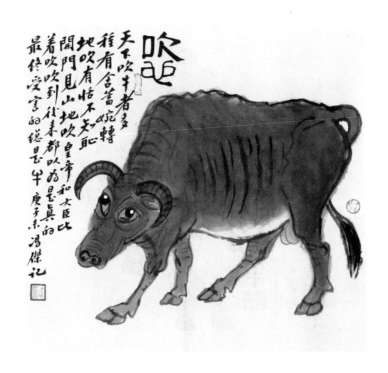

五　吹也

　　像齐国君主们的习惯一样，喜欢单吹合吹不等。天下吹牛形式也多种：有含蓄婉转地吹，有开门见山直接就吹，有犹抱琵琶半遮面地吹，有恬不知耻大张旗鼓地吹。

　　后来，皇帝和大臣开始共同吹，最后举国以为是真的，大家都在吹。

　　牛说，最终受害的是牛。

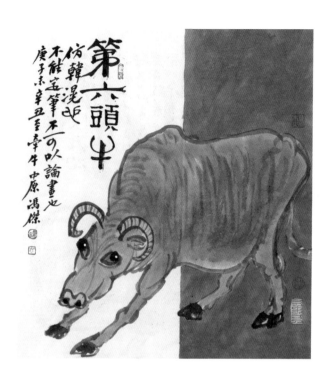

六　备用者言

"不能定笔，不可以论画也。"韩老的牛论。

若前辈不幸都被——吹死了，我就马上代替。

博物馆和青铜牛

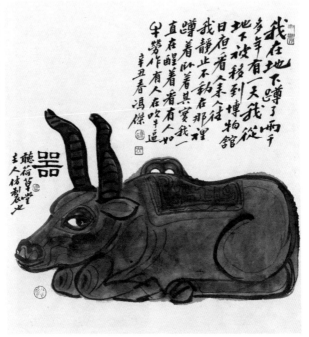

在地下蹲了两千多年，有一天，被移到博物馆。

人，开始在铜牛眼前走动，铜牛静止不动，在展柜里蹲着。

它其实一直醒着，看有人在埋头劳作，看有人仰首在吹。

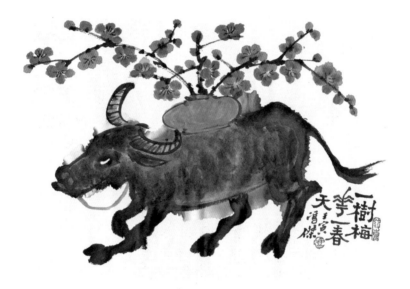

记得在故乡传统木版年画上，有一幅《打春牛》，画上热闹，人穿着彩服，在鞭打春牛，以求好兆。牛背上驮着一方元宝盆，里面舒展着四季花草。牛背上分明有春夏秋冬。

我小心翼翼地移来了一树梅花。

那是一天的梅花，那是一地的梅花。

那是一人间的梅花。

铜牛首饰

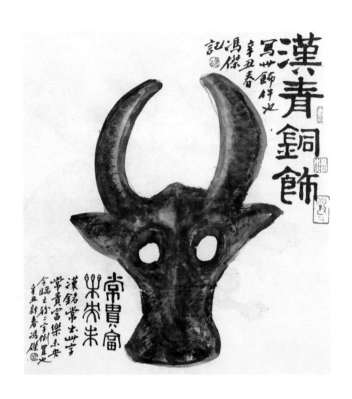

在流行"马面的年代"，
牛头也是一种必备的时尚装饰。

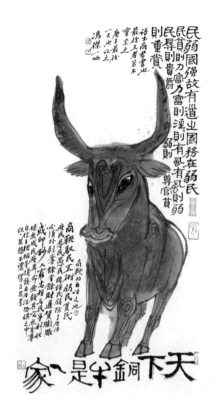

天下铜牛是一家

春节一边吃牛肉，一边看书。

看到一则资料，是说商鞅《商君书》驭民五术。我看到的版本如下：一、壹民：统一思想。二、弱民：国强民弱，治国之道，务在弱民。三、疲民：为民寻事，疲于奔命，使民无暇顾及他事。四、辱民：无自尊自信；唆之相互检举揭发，终日生活于恐惧氛围中。五、贫民：除了生活必需，剥夺余银余财（近似通货膨胀或狂印钞票），人穷便志短。

五者若不灵，杀之。

我把一口牛肉咽下去，觉得最后一条身手更显利索、彻底。但听"哐当"一声，像杀一头结实的铜牛。

世界上最高处的牛

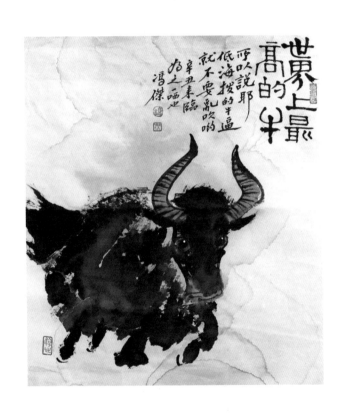

那牛，一直在那里。

那牛，一声不吭。

所以说耶，低海拔的牛就不要乱吹啦。

继续吹

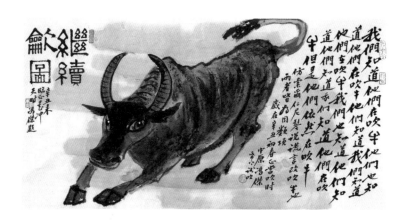

　　我们知道他们在吹牛，他们也知道他们在吹牛，他们知道我们知道他们在吹牛，我们也知道他们知道我们知道他们在吹牛。但是，他们依然在吹牛。

　　仿索尔仁尼琴"论谎言"，只是改为"说吹牛"。

　　然皆同类项也。

牛与传说

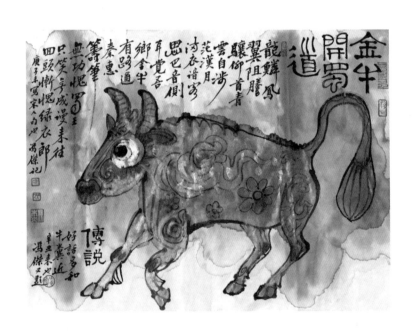

金牛开蜀道。

我开始在画一个传说。

传说有线条，传说有金线，传说有颜色。

好话大话假话，和牛粪和黄金和权力和欲望最为接近。

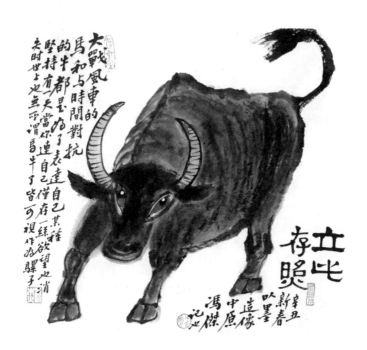

大战风车的马和与时间对抗的牛，都是为了表达自己的某种
坚持。

当有一天，你连自己仅存的一丝欲望也荡然无存了，世上也无
所谓牛马了，皆可视为"骡子"。

冲天

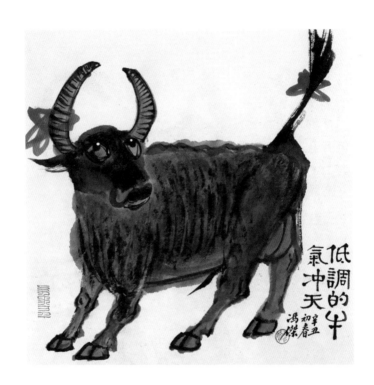

一位大师对我说过，

你得去借他人之口，变相吹你自己的牛。

让全世界高调者，都知道你是一副低调的牛。

牛对我说，恐怕这是不可能的。

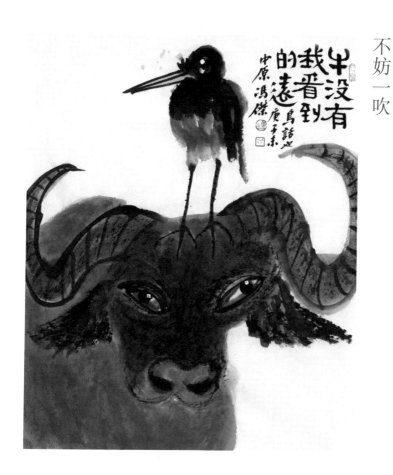

不妨一吹

牛没有
我看到
的远
鸟话※
中原冯杰 庚子末

要站在时代的前沿，
我看得比牛更远。

自吹

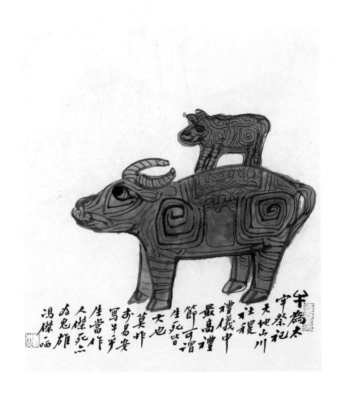

牛为太牢，祭祀天地山川社稷，礼仪中最高礼节，可谓生死皆大。李易安写作莫作人杰死，生当作人杰，为鬼雄　冯健 画

牛，古称"太牢"，用以祭祀天地山川社稷，是礼仪中最高的礼节，可见牛生死皆大。

有一天，我梦见一头牛也吹了一次牛逼。

那头牛说，当年李易安名句"生当作人杰，死亦为鬼雄"是写给我的。